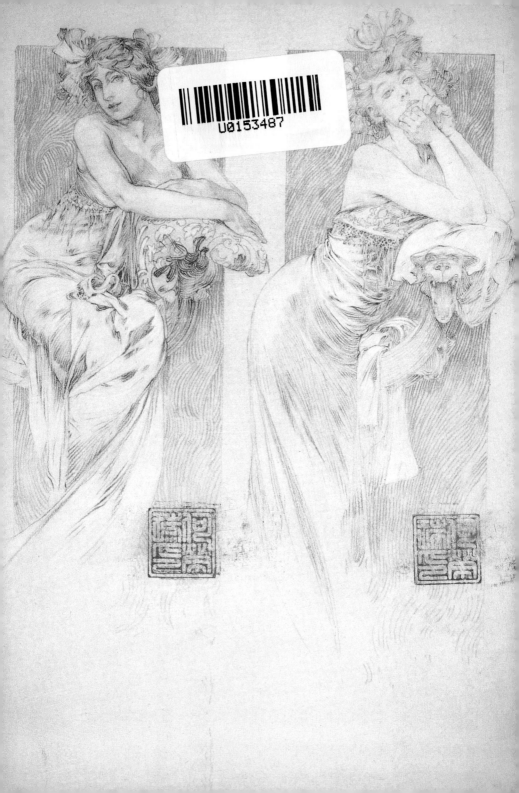

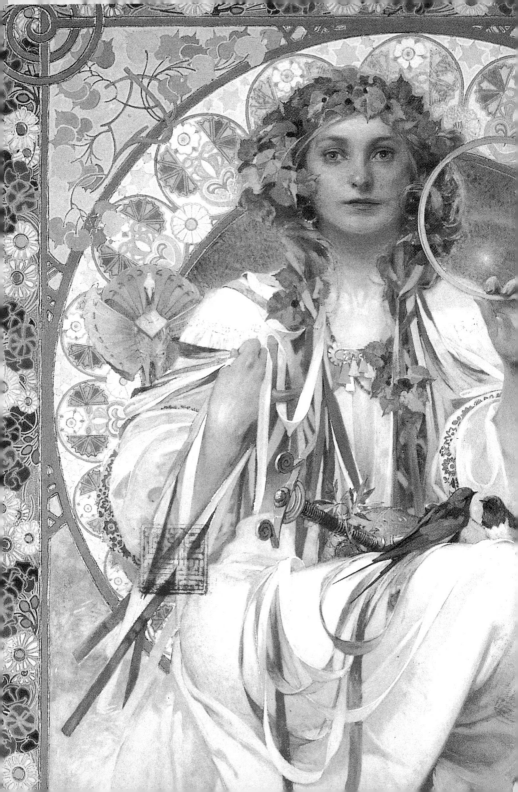

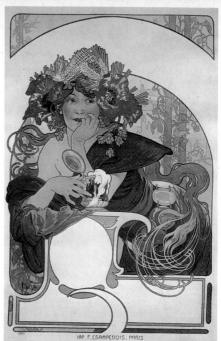

IMP. F. CHAMPENOIS. PARIS

走入名畫世界
繆　夏

德雷恩著

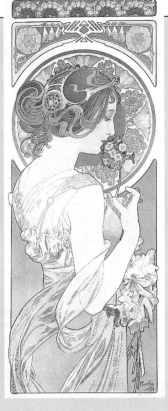

走入名畫世界 ⓰

繆夏

目錄

青春有夢時代

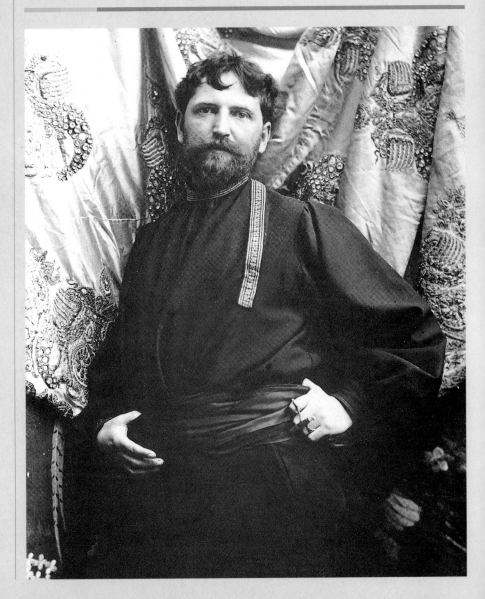

阿爾馮斯・繆夏肖像（攝影）

自畫像
1888年　鉛筆・畫紙　21×11cm

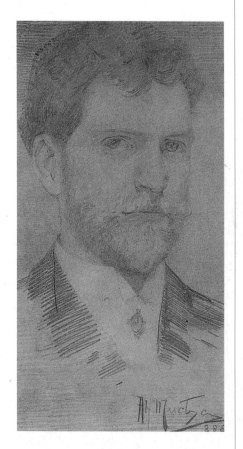

阿爾馮斯・繆夏 1860 年 7 月 24 日出生於時屬奧匈帝國的莫拉威 (Moravie)。他是在布魯農開始上學，很小就開始描繪素描。1877 年他打算進入布拉格的美術學校，未果。

到維也納從事劇場裝飾工作

1879 年繆夏來到維也納，在主要從事劇場裝飾和舞台布置的布里奧西－布魯克哈特 (Kautsky Brioschi-Burghardt) 製作所找到了工作。這家製作所擔負著維也納著名劇場的裝飾工作。

對於繆夏而言，這是他與歌劇界接觸的第一個機會，這個領域不久將在他的未來人生中占據重要的地位。

他一方面堅持上夜校學習素描，一方面在白天的工作中巧妙試驗水粉畫技法。遺憾的是，1881 年林格劇場在大火中燒毀，製作所失去了客源，結果繆夏被解雇了。

在忐忑不安地渡過幾個月後，他找到了科恩－貝拉希伯爵作為自己的庇護者，應邀為其描繪了所擁有的數座城堡，還獲資助赴義大利旅行。

在慕尼黑接觸到「現代風格」

接著，在 1884 年秋，他被伯爵送入了慕尼黑美術學校，以便全面學習繪畫。他在慕尼黑逗留了三年，其間，

他描繪了傳統樣式的作品，從中可見奧地利畫家、「現代風格」(Modern Style) 先驅之一漢斯・馬卡特 (Hans Makart 1840～84) 對他產生的影響。

漢斯・馬卡特當時以歷史題材作品中，氣勢宏偉的構圖和裝飾性技巧而享有盛名，即透過描繪四季寓意畫和花卉而成為「現代風格」先驅。

9

繆夏在巴黎

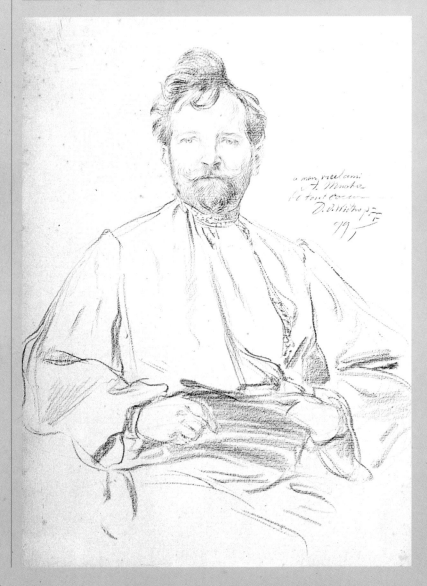

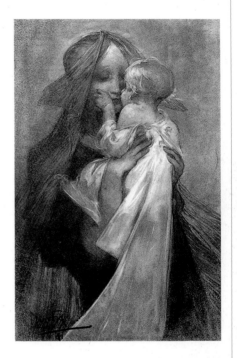

繆夏肖像　偉德霍普夫作
1899年　鉛筆・畫紙　42×32cm

聖母子（習作）
1891年　木炭・白粉膠・紙　62×42cm

繆夏於1888年在伯爵的資助下來到巴黎，進入了朱利安學院，師從魯費維（Jules Lefebvre）、布蘭傑（Gustave Boulanger），尤其是以歷史題材畫聞名的羅倫斯（Jean-Paul Laurens）等大師。

重返巴黎才愛上巴黎

次年，他曾一度返回祖國，後又再次來到巴黎。在位於格蘭多‧紹米埃爾街的科拉洛西學院學習三門課程，全心全意地投入了製作活動。

他的住所離此不遠，位於約瑟夫‧芭拉街。後來他回憶道：「從這一天起，我成為這座文化之都的居民。」

當時，每個畫室都在圍繞著新藝術理念展開熱烈討論。十九世紀末的畫家們，尤其是薛利樹（Paul Sérusier 1863～1927）以及其所屬的「那比畫派」（Nabis）團體，它跟印象畫派的畫法和理論徹底對立。他們試圖在繪畫中也對思想與哲學予以表現。

繆夏雖然同意這一主張，却絕未成為理論家。稍後，在1891年，繆夏與高更相遇。地點是在科拉洛西學院對面，由夏洛特夫人開設的小酒館，附近的畫家和作家常在此聚集。

日本繪畫的線條引起興趣

對色彩在表達主題意義中的作用以及勾勒主題的曲線的重要性等方面，兩人觀點一致。這一時期，日本繪畫正在逐漸受到矚目。

繆夏對日本畫在線條清晰、平面設計、配色方法以及象徵主義等方面予以高度評價。

然而，從此前幾個月起，這位出身莫拉威的畫家，被逼入了不得不改變生活方式的窘迫境地。他除了聽課、參加就藝術意義進行的討論之外，還不得不找點零活來做。

生活費無續改繪插圖維生

因為，他的後援人科恩伯爵在1889年停發了他每月200法郎的生活費。在斷絕了收入來源的極端窘境下，繆夏不得不暫時放棄了他的大藝術事業，轉而從事繪製插圖等，微不足道却收入較好的工作。

其時，定期刊物正在街頭巷尾泛濫著。繪畫在這些刊物中起了重要的作用，尤其在連載小說和兒童讀物中更是必不可少。即使是更高級雜誌，也需要象徵內容、設計精良的封面。

繆夏的同胞、畫家魯特克‧馬洛爾德（Ludek Marold 1865～98）已經在這一方面成名，在他的引導下，繆夏不久就開始為布拉格和巴黎的一些刊物描繪素描。

由於需要對故事的場面進行細緻描繪，他根本無法顧及表現自身的繪畫風格。而且，當時他所描繪的大部分插圖畫，與其他同行的作品沒有什麼特別的差異。儘管如此，其中還是有幾幅作品可以看出他的個人癖好。

1890年，「舞台衣裝」雜誌登載了他一系列素描。1892年他參與由阿爾曼‧科蘭出版社出版，查爾斯‧塞諾博斯著的「德國歷史諸場面與軼聞」一書的插圖繪製工作，得以充分滿足自己對氣勢恢宏場面的喜好心理。

他為這部書所作的四幅素描，參加了「法國美術家協會沙龍」畫展，獲得了優秀獎牌。

創意「黃道十二宮」受讚譽

1892年，繆夏首次接到廣告業務。他為墨水生產商羅利尤商會描繪了12幅掛於電梯的插圖畫。在文藝復興色調背景中，他嘗試在圓框中畫上「黃道十二宮」，對圓進行處理。這幅畫在畫家們中贏得了廣泛讚譽。

繆夏開始在印刷界出名。在他所居住的那一帶，沒有一人不認識繆夏。一看到他那帶有斯拉夫風格刺繡的紅襯衫，馬上就可以明白他是繆夏。

巴黎時期的繆夏，全然不是那種居住在蒙馬特高地，豪放不羈的藝術家形象。他居住的地方夾在聖米歇爾大道和蒙巴納斯大道之間，當時還是個相當幽靜的地區（20年後，這裡成了所有來自國外畫家的聚集地）。

在19世紀即將來臨之際，為了貫通現代化的大道，這裡曾經成為一個巨大的工地。儘管如此，附近仍殘留有一家一戶型的房子。在這裡，畫家、雕刻家都不必花費太貴的費用就可以維持生計，而且可以在寬敞的工作室舉行聚會。

黄道十二宮
1897年　彩色石版畫　66.5×48.2cm

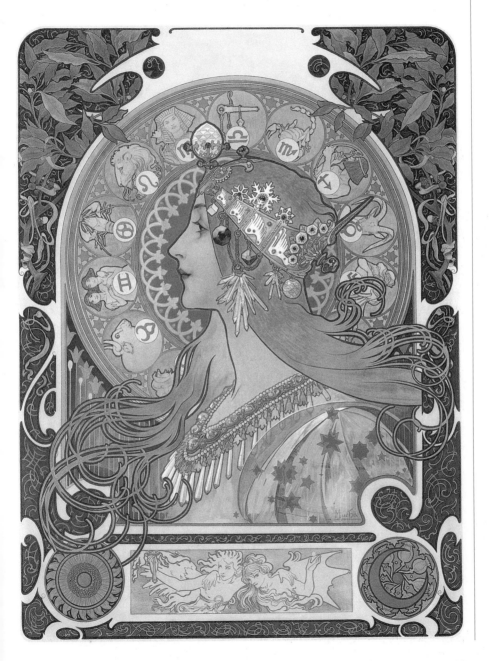

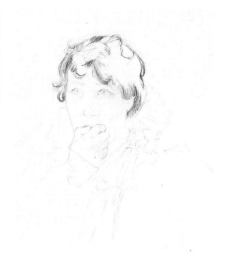

莎拉・貝爾娜頭像
1896年　鉛筆・畫紙　25×21.5cm

「插畫」雜誌封面
1896年　彩色石版畫　36.5×18.7cm

　　繆夏頻繁地變更居所，從未在一個地方居住長久。他從約瑟夫・芭拉街搬到格蘭德・米歇爾街，等到事業進展順利、生活多少可以過得舒適一些之後，又搬到了瓦爾・德・格拉斯街。

　　從事印刷出版業的香普諾瓦常常喜歡找繆夏作畫，他的製作所就在離此不遠的聖米歇爾大道和盧森堡公園的拐角處。

異鄉體認神祕與祕敎兩主義

　　這一帶聚集了許多來自中歐和斯堪的那維亞的藝術家和作家，繆夏也在這裡遇到許多同胞。

　　他與挪威劇作家斯特林德貝利也是在這裡相識的，兩人就神祕主義與祕敎主義進行了長時間的交談，兩人都對此抱持狂熱的關注。

　　1894年，幸運女神突然降臨在繆夏頭上。

　　正在爲「舞台衣裝」雜誌印刷石版畫的印刷業者魯梅爾歇，在12月底接到了一個緊急訂單，要求他要在元旦前爲悲劇女演員莎拉・貝爾娜（Sarah Bernhardt 1844～1923）公演維克多利安・薩爾杜的戲曲「齊士蒙大」製作好海報。

開始爲莎拉・貝爾娜繪製海報

　　魯梅爾歇向對方解釋，製作所的畫

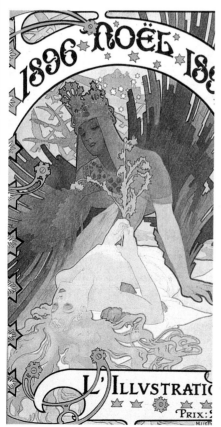

「羅朵」香水海報
1896年　彩色石版畫　44×32cm

匠都出去過除夕夜了，只有一人可以使用，即阿爾馮斯・繆夏，他接下了這個工作。他曾經在描繪一系列的戲劇服裝時，畫過這位女演員。

他當時正好在排練現場。「莎拉太棒了，尤其是在復活節的鐘聲中趕赴教堂的身影太優美了。我曾經畫過她的這樣一副形象：頭上插著金花，手執棕櫚葉，衣袂飄飄。」

這幅縱長的大海報需動用兩幅石版畫，繆夏一揮而就畫好了素描。由於時間不夠，最後只完成上半幅。

看完印製後的作品，魯梅爾歇面露難色，不料莎拉・貝爾娜本人却對此畫非常滿意。

1895年元旦，這幅在巴黎街頭貼出的海報刮起了一股強烈的旋風。就在這一瞬間，繆夏確立了自己的名氣。

這一突然的成功，不光意味著美術界又崛起了一個新人繆夏。當時的兩大現象合二為一，才使繆夏的崛起成為可能，即海報的大流行與一位女演員空前絕後的走紅。

世紀末海報

「陸雄」海報
1897年 彩色石版畫 61.5×45cm

從19世紀中葉起，配圖海報發展迅速。隨著印刷技術的發展，人們開始有能力大量印刷大尺寸的海報了。隨著彩色印刷品的問世，街頭景觀煥然一新。

當時著名的保守雜誌「兩個世界的評論」，便在1896年9月號上寫道：「假如17世紀的人來到巴黎，看到彩畫鋪天蓋地的覆滿了所有的牆，一定會大吃一驚。」

時代熱情象徵——海報

評論家德·克羅扎是這樣闡述的：「海報是這個熱情而活躍的時代象徵；是這個一切都依賴蒸氣與電氣，沈溺於享受的時代象徵；是這個人們為生存競爭而奮鬥，紛紛加入工商業經營，同時，無論是出於附庸風雅抑或是興趣愛好的目的，人人都憑借成熟的智慧和充分的教育，追隨並理解新興文藝思潮和形形色色的藝術運動時代的象徵。」

而美術評論家羅傑－馬克斯，同年在談到使這座都市幻化為野外美術館的彩牆時，稱其「刷新的速度令人眼花撩亂」。

廣告借助寓意畫的詩情畫意

他說道：「為了切實吸引觀者的注意，增強說服力，廣告開始借助於繪畫的力量。廣告借用寓意畫的詩情畫意，以樹立自身的形象。」

就這樣，海報的意義已經超越了單純喚起人們購買欲的範疇。這是現代主義的反映，成為更為廣泛藝術運動的一大構成要素。

從它使美術與民眾的接觸變得更為廣泛這一點來看，人們不必為畫家被這種新的藝術表現形式所吸引感到驚訝，甚至連馬奈都涉足了這一領域。

海報吸引人的三要素

繆夏進入這一行時，這一領域的頭號人物當數薛瑞（Jules Chéret 1836～1932）。他被人們尊為「現代海報之父」，1866年，是他率先在海報中揉合了「吸引行人的三要素」，即動感、鮮艷的色彩和鮮明的圖案，對固有的海報形式進行了革新。

即使在30年代，這位號稱「街頭藝術家」的薛瑞，仍然繼續著旺盛的創作活動，而且始終站在潮流先頭。

另一位重要藝術家是烏吉恩·格拉塞（Eugene Grasset 1845～1917），他的畫風已使他在1880年成為「現代風格」的先驅者。

拉飛爾前派的教義和在裝飾的基本要素中廣泛使用的植物，是他創作的源泉。一般認為，後者對他在圖案創作上的想像力，產生了莫大的影響。

17

繆夏受格拉塞的影響

繆夏似乎受到了他的影響。因為，自1890年以來，他的海報重現了格拉塞作品中的若干特徵。比如，以濃重的線條勾勒的臉部，著重刻畫頭髮以構成構圖的重要部分。

除了這兩位名匠之外，這裡還要列舉幾位當時帶來了革命性形式的年輕畫家名字，如羅特列克、波那爾、德尼等人。

正是他們證實了美術評論家奧克塔夫‧尤贊（Octave Uzanne）在1895年所記錄的這段話：「配圖海報應該成為新繪畫流派的旗幟，讓我們那些古老的牆壁，為雅諾婆的年輕佈教者們起點作用吧。」

海報的高質量引起了美術愛好者們的興趣，於是收藏活動興起了。

1884年，巴黎舉辦了第一個海報畫展。之後便開始了有組織地向愛好者拍賣海報的活動。

至此為止，對於海報愛好者而言，他們要拿到看中的海報，只有兩條途徑。一是做好了會撕破的心理準備，從牆上撕下來；另一是非法向張貼海報者收購。

1886年，薩戈商會開始出售薛瑞的作品。1890年，一份專門以海報為登錄對象的目錄出版了。

製作了薛瑞作品目錄的曼德隆，在1896年時如是說：

「在10年前人數還極少的海報收集者，到了今天，已經增加到了不計其數。也許是認為配圖海報將在本世紀末獲得重要地位的緣故吧，他們在拼命四處收集。由於人數的增加，收集者們形成了一大產業。」

在海報流行巔峰期走入這行

從此，海報製作者各自擁有了中意的委託銷售店。只要去那裡，根據不同的價格，可以得到草印版、豪華紙印刷版，有時甚至是有作者親筆簽名的海報。

這完全就是阿爾努在他自己出版的「藝術性海報目錄」中，所提倡的一樣。應該說，繆夏正是在這一流行的巔峰期走入這一行的，真是幸運。

有鑒賞力的愛好者，對這種新藝術形式的關心程度，可以從這種形式所造就的高質量出版品中得以印證。

而1896年出版的「版畫與海報」雜誌，自稱旨在「通過出版所有與版畫和海報相關的消息，讓更多的人愛好這一藝術形式。」

其中一個名為「壁」的欄目，主要針對新面世的廣告，優先就海報的美術價值予以評論。這家雜誌對繆夏往

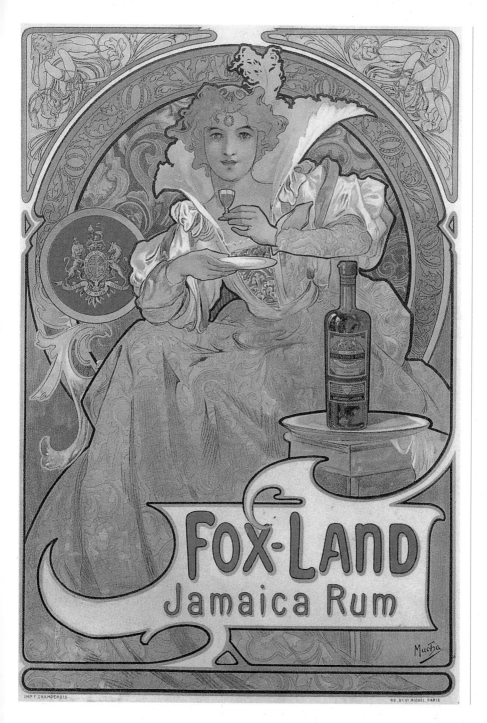

維士可夫工商業‧民俗展海報
1902年　彩色石版畫　115×50cm

往態度嚴厲，對其作品中存在的某種性予以無情批評。

同一時期問世的另一個定期性刊物「海報名匠」（1896～1900），則專門刊登縮小後的最新精品海報作品。

不僅如此，接近象徵派的文藝雜誌「拉‧普柳姆」（la Plume, 1889年創刊），不僅提升了海報的藝術價值，而且對繆夏的經歷也起了非常重要的作用。

這家雜誌的主編萊昂‧德尚每周都要舉辦一場晚餐會，招待藝術家和作家。從1893年起，他將自己位於博納帕特街13號的事務所改稱為「百人沙龍」，專門用於舉辦畫展。

代表新興藝術思潮的畫家們趨之若鶩。格拉塞海報展是在這裡舉辦的；接著，1897年，也是在這裡舉辦了繆夏的海報展。

「齊士蒙大」海報引起的討論

也有出版品是回顧過去的海報作品的。埃尼斯特‧曼德隆創辦的「插圖海報」就是其中一例，第二期悉數網羅了所有從1886～95年作品。不久，現代作品也在這家雜誌登場，其中可以讀到關於「齊士蒙大」的評論。

「這個海報的作者所追求的，並非通過重現薩爾杜的戲曲『齊士蒙大』

中的磅礴場面而輕易取得成功。對他
而言，同樣對我們而言，齊士蒙大千
眞萬確正是莎拉・貝爾娜本人。

　「結果是，他決定將這位無可仿效
的悲劇女明星的肖像畫，作爲一種色
調壓抑的壁畫予以處理；爲了突出她
那精緻的裝飾，他對畫面作了必需的
最小限度的古典式處理。總而言之，
這是一幅描繪得極爲現代的，而且是
非常出色的女明星肖像畫。」

莎拉·貝爾娜

繆夏出乎意料的成功背後所包含的第二個要素,實際上存在於作品的模特兒身上。

莎拉並不是第一個被畫上海報的大牌女明星。她本人早在1889年就通過格拉塞之手,以夏揚・達魯克的扮相在海報上亮相。

不過,受惠於著名海報更多的,是音樂界的女歌星們。例如伊維特・吉貝爾 (Yvette Guilbert) 就曾多次被費爾德南・巴克 (Ferdinand Bac)、伊貝爾斯 (Ibels)、史坦仁 (Steinlen) 等畫家畫上海報,1894年更是透過羅特列克 (Toulouse—Lautrec) 的畫筆而成為不朽的歌星。

為女歌星繪海報不是繆夏開始

此外,還有柳西安・梅迪威 (Lucien Métivet) 於1893年,以現實主義手法描繪的女歌星烏傑妮・碧妃 (Eugénie Buffet)。其它如蒙馬特藝術家布柳安 (Bruant) 所偏愛的精神飽滿的臉部表現,以及尚・阿烏利里 (Jane Avril) 所鍾情的稜角分明的側影,都為羅特列克的才氣帶來了創作源泉。

不過,這樣繪製成的作品多近似於諷刺畫,可以說,只是為了吸引行人的注意,而繪成的一種漂亮的挑逗性作品而已。

超時空人物的「齊士蒙大」

「齊士蒙大」的海報,則以其端莊高雅的風格出類拔萃。繆夏從莎拉・貝爾娜身上抽離出了一個超時空的、壯麗的人物形象。這幅真人大小的肖像就張貼在離地面不高的牆上,給人以強烈的震撼,尤其傾倒了這位悲劇女演員的無數觀眾。

今天的人們是無法想像她在當時所占據的地位的。我們現在所生活的時代,崇拜明星固然已經成為一種滲透到五湖四海的現象,但卻根本無法與莎拉・貝爾娜在她的整個舞台生涯期間 (1866～1915),所受到的狂熱崇拜程度相比擬。

她的任何一次舞台演出都堪稱是轟動性的重大事件,而從1880年開始的海外公演,無不為她個人事業的成功錦上添花。

對於那些對莎拉趨之若鶩的觀眾而言,能否贏得她的矚目或贊同,永遠比什麼都重要。

朱爾・魯納爾 (Jules Renard) 在他1896年的「日記」中曾諷刺地寫道:「假設有一個最愚蠢的人,他沒有任何才能。他自己也有自知之明,早已放棄了奢望。然而,他卻時常兩眼放光地站起身來,自言自語道:啊,但願莎拉能夠談論我,哪怕是一句話也

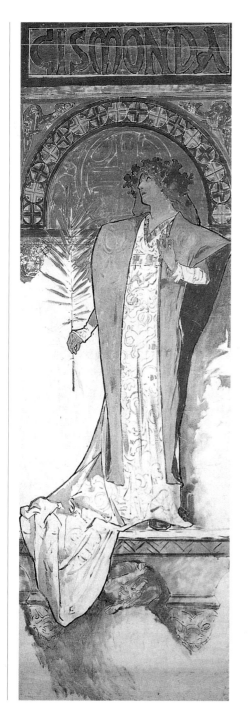

「齊士蒙大」初稿
1894年　蛋彩・畫布　198×67cm

行！這樣，明天我就出名了。莎拉，她是上帝！」

如此看來，不難想像像繆夏這樣才華橫溢的年輕畫家，對於他與「上帝般的莎拉」有緣相遇，是何其感激不盡了。因為，正是憑借「齊士蒙大」的海報，他一舉成名了。

貝爾娜「具有催眠效果」眼神

這位女演員個子矮小，非常消瘦，談不上是個大美人。然而，她那被譽為「具有催眠效果」的眼神、優雅的舉止、抑揚的聲音以及永不追隨流行的飄飄長裙，却俘虜了千百萬觀眾。她從繆夏風格的肖像中，看到了自己夢想中的理想形象。

繆夏以一紙長達六年的合約成為她的雇員，為她描繪了除此之外的七幅舞台劇海報：「茶花女」、「羅倫扎吉」、「撒馬利亞人」、「彌迪」、「哈姆雷特」、「托斯卡」，以及「雛鷲」。

七幅貝爾娜舞台劇海報

他還為「拉・普柳姆」雜誌，描繪了她在「遠方的公主」中，頭插百合花的舞台形象。這幅作品被報紙和明信片大量翻版，在遙遠的日本都衆所周知。1901年，日本文藝雜誌「明星」就在封面上用了這幅作品。

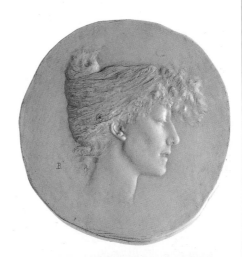

由於繆夏具舞台工作經驗，他還參
與莎拉的演出和舞台裝飾工作，為莎
拉的舞台服飾出謀策劃。像莎拉扮演
「彌迪」時的服飾就是繆夏的創意。

有一個證據可以證明同時代人是何
其崇拜這位女明星，那就是利用她的
走紅而限時出版的「莎拉·貝爾娜的
一天：1896年12月9日」。

當時著名的劇作家都紛紛在該出版
品供稿，他們的作品都曾由莎拉主演
過。其中包括：弗朗索瓦·科佩、喬
塞·瑪利亞·德·埃雷迪亞、卡丘爾·
曼德斯、艾德蒙·洛斯坦、安德雷·
圖里埃。

被頌詠如繆斯女神貝爾娜

每一位作家都將這位悲劇女明星譽
為詩神繆斯或其他女神，分別借用一
首詩來稱頌她的輝煌。比如說，洛斯
坦寫的是：「儀態之女王、舉止之王
妃」，諸如此類。

甚至有一首頌歌是獻給她的，加布
里埃爾·皮埃尼作曲，阿爾曼·希威
斯特作詞。歌詞令人聯想起她的宣傳
海報的風格：

「古代的女神，永存青春的女王，
雅諾婆之花在你石榴裙下盛開。」

繆夏也參與了這份雜誌的工作。他
負責為艾德蒙·洛斯坦的十四行詩添
繪插圖。畫上的莎拉·貝爾娜凝望著

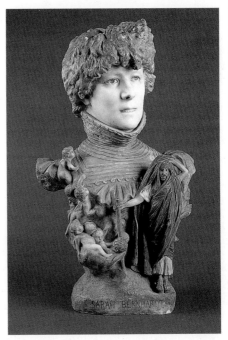

莎拉・貝爾娜在「Theodora」一劇造形
攝影

海報草圖　艾雷作
1899年　水彩・畫紙　54×39cm

一幅巨大的藝術寓意像，像中畫著一位雙手擁抱著繁星的巨大女性。當時晚餐會上的菜單也是繆夏的傑作。

據同時代的人表示，只有繆夏一個人畫過與這位女演員相似的人物肖像畫。但是他所畫的人物一般都毫無表情，幾乎沒有勾勒五官。

貝爾娜畫像繆夏最傳神

繆夏在回憶錄中細緻地記敍了莎拉的臉部特徵。但是，一旦等到作畫，他只涉及其中的本質性部分，即她那略微彎曲的鼻子和吸引人的雙眼。朱爾・魯納爾曾說過，她的「眼睛可以傾倒整個世界」。繆夏很好地把握了她那形狀獨特而細長的眼瞼。

繆夏為莎拉所作的肖像畫，還有一個美妙之處。即，演出「齊士蒙大」時的莎拉已年近五十，而繆夏所謳歌的卻是她永駐的青春。尤其是「撒馬利亞人」的宣傳海報，更表現了一個讓人痴迷的美貌姑娘。繆夏怎麼可能不受到他的雇主兼模特兒青睞呢?!

難怪一位評論家會以略帶諷刺的口吻寫下如下這段話:

「繆夏先生得到了高度評價，他原本是個默默無聞的無名之輩，是幾幅海報讓他成為時代寵兒的。海報上畫的是莎拉・貝爾娜，這是事實;然而，

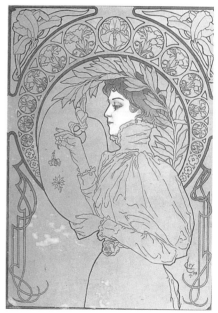

與這位偉大的女演員相關的一切，都會因此而成為效果斐然的廣告，這也是事實。」

香普諾瓦

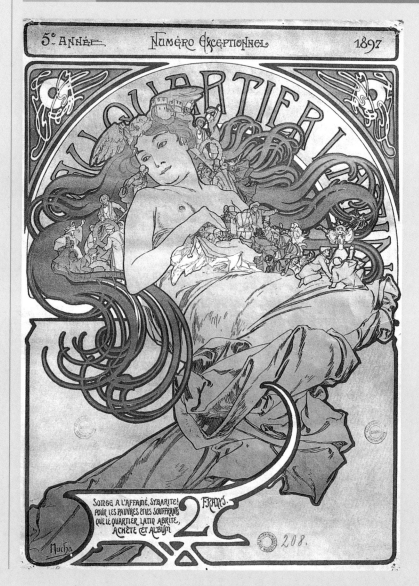

剛開始定居巴黎時，繆夏曾被維龍馬爾、卡密斯、卡尚等形形色色的印刷業者臨時雇用。雖然「齊士蒙大」的海報是由魯梅爾歇製作所印製的，然而，使魯梅爾歇與莎拉的關係出現裂痕的，不是別的，正是繆夏的成功。

那幅海報問世半年之後，即1895年7月，她請魯梅爾歇增印4000幅以出售給觀眾。但是魯梅爾歇却堅持扣下其中部分成品，以留作私用。

於是，莎拉拿到的數量比訂單少了450幅，使雙方打了一場曠日持久的官司，結果是魯梅爾歇敗訴。

繆夏爲香普諾瓦負責海報印刷

與莎拉簽有六年合約的繆夏，結果就投身到專爲她負責海報業務的印刷業者香普諾瓦（Champenois）製作所門下。

這是一家專門進行彩色膠印的大型公司，位於聖米歇爾大道66號。至此爲止，香普諾瓦印刷過大量各種類型的廣告，如兒童版畫、風俗畫、商標等，但是雖然量大，藝術價值却不値得一提。

然而如今，由於有了整體效果和精美色彩，爲大公司製作某種宣傳廣告海報，成爲印刷行業的目標。

香普諾瓦十分清楚繆夏當時的知名度，將爲自己帶來什麼，他對流行形式非常感興趣，希望能夠贏得更爲高雅的顧客群。

他慷慨地與繆夏簽下了年薪高達3萬法郎的合約。但條件是，他可以在與己相關的任何領域中差使繆夏。

許多企業不久就開始受惠於這位出身莫拉威的畫家。然而香普諾瓦早已經將這些企業攬爲自己的客戶了。

繆夏爲時代帶來流行形式

比如，早從1887年起，姆茲河的一家啤酒公司就委託香普諾瓦爲他們印製豪華宣傳海報。1890年，香普諾瓦爲貝內迪克汀公司與喬勃紙業公司製作了海報。

捲烟紙生產商哈皮埃·佩魯尙公司的廣告海報，也是香普諾瓦製作的。畫中表現了一位正在吸烟的女子，後來繆夏爲喬勃紙業所作的兩幅著名海報，就是受了它的啓示。

香普諾瓦還從事另外一門工作，就是用兩塊或四塊版製作裝飾用版畫。推動這一藝術領域發展的是薛瑞，這種藝術形式得到客戶的廣泛歡迎。有了這種畫版，就可以用稱心如意而且價格適中的畫來裝飾自己的家。

香普諾瓦定期出版自己公司的最新目錄。1901年他在目錄中收錄了繆夏的17幅系列作品，涉及的題材多達2

「科拉洛西學院講課」海報
1900年　彩色石版畫　70×33cm

「一年的三季」裝飾畫
1896年　彩色石版畫　61×38cm

至4個，定價因用材不同而異。

比如，有一幅題爲「一天的四個時刻」的作品，用12種色彩和金泥，並由四塊版材拼製而成，定價40法郎。而它的縮小版，在一張紙上印有四幅畫，定價爲20法郎。

此外，「四季」是紙印，僅售6法郎，而一旦換成緞印，價格就會猛漲到15法郎。

這一目錄也收錄了不太有名的素描畫家的系列作品，主要以風景、動物爲題材。這是繆夏所從未涉足過的領域。香普諾瓦還向愛好者提供裝飾用畫具。這些畫具的出處來自於「拜占庭風頭像」和「長春藤與月桂樹」。

香普諾瓦的海報成今日稀品

香普諾瓦還爲一些意味深長的系列作品，散發了配有插圖的樣本。這些精心繪製的系列作品，後來由繆夏畫了封面畫，出版成册。這一系列作品在今天已成爲稀品。

繆夏也曾顯露在不情願的情況下被迫工作的迹象。他不僅製作海報和裝飾版畫等大型工作，也描繪微不足道的版畫。在滯留巴黎的晚期，他的創作思路變得日益單調，恐怕就是由於過於辛勞的緣故。

香普諾瓦將繆夏創造的財富盡情裝入了自己的腰包。1898年，他將繆夏

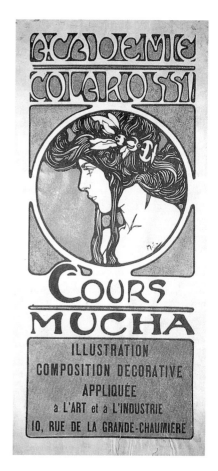

最具代表性的作品製作成了明信片，連印了七種。每袋12張，價格分別設定爲1.5法郎和2法郎。

在兩人合作之初，繆夏就曾關注過自己的作品以這種方式廣爲流傳。因爲這與他理想中的藝術應對社會所起的作用相一致。後來他回憶說：「我很滿意自己創造了面向大衆，而不是面向封閉沙龍的藝術作品。因爲它是誰都買得起的，無論是富裕的家庭還是貧窮的家庭，都有能力用它進行裝飾。」

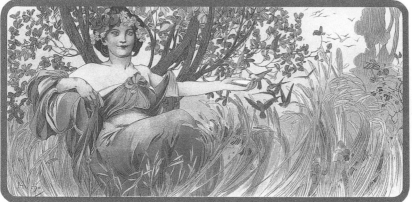

成功之鑰

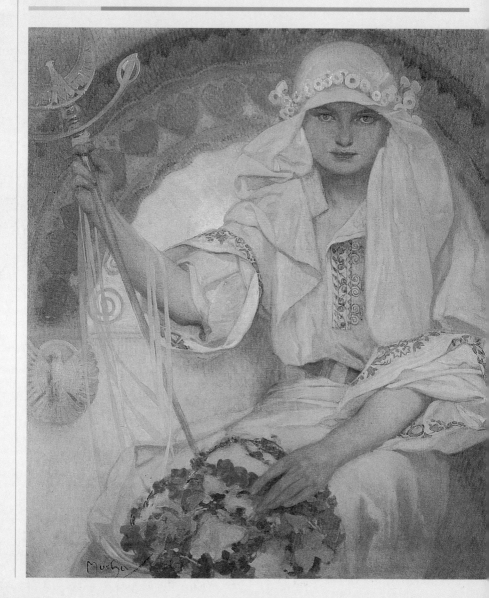

斯拉維亞
1920年 蛋彩·畫布 80×76cm

走向如此的成功，却受到合約束縛的繆夏，雖然持續數年埋沒在過於繁重的工作中，但是他却嘗到了成功與出名的喜悅。

1904年，美國人海登－克拉倫頓談到自己途經卡魯切·拉旦時，曾親眼目睹繆夏所掀起的旋風。他說，繆夏憑借「齊士蒙大」一畫，令「整個巴黎爲之沉醉。」「每一面牆上都寫著他的名字，每個人都在談論他。」

他的名氣隨著他送作品參加各種展覽而越來越大。1896年11月，藝術海報展在朗斯舉行。這是法國第一次舉辦這一類型的畫展，繆夏提出6幅作品參展。

第二年，他在巴黎舉辦了兩場個人畫展。其一是由「藝術家新聞」於2月在拉·波提尼埃爾畫廊爲其主辦的，主要展出插圖與素描。

1897年6月，在「拉·普柳姆」雜誌事務所舉辦的「德尚畫展」，專門爲他闢出了一個專區。這一畫展後來在布拉格、慕尼黑、布魯塞爾、倫敦和紐約巡迴展出。

從畫海報提升到藝術家

這家雜誌主編萊昂·德尚收集了過去與繆夏有關的畫評，出版特刊。這期特刊收錄了繆夏448幅作品目錄，其中包括在這一畫展中展出的52幅海報與裝飾版畫。此外，還有彩粉畫、水彩畫和燒色玻璃的草圖。

同年，繆夏製作了15幅海報，以及諸如獲得成功的系列作品「拜占庭風頭像」等裝飾用版畫。

除了榮譽，他在物質上也取得了成功。在渡過幾年的窘迫生活之後，他與香普諾瓦及莎拉·貝爾娜所簽的合約，爲他帶來了巨額收入。

他的生活變得富足而穩定，他不再居住在格蘭多·紹米埃爾街，於1896年秋搬到了瓦爾·德·格拉斯街6號。這座獨門獨戶的建築，在院子裡闢有工作室，並且聘請了法國女廚師和英國侍者。

在絲織品、東方式家具、盔甲、傳統民族服飾等，布置得琳瑯滿目的房間裡，在香料與烟草的嫋嫋香霧中，繆夏招待來訪的賓客。身爲巴黎捷克藝術家協會會長、國際大眾藝術協會會員，他結識了大量的作家和畫家。然而，白天大部分的時間他依然埋頭於創作工作。

「繆斯與幸運女神的寵兒」

一個人取得了如此的成功，並揚名於世，當然會有人故意漠然視之。

儘管繆夏被萊昂·德尚評價爲「繆斯與幸運女神的寵兒」，但是1897年的「版畫與海報」雜誌却如此指出：

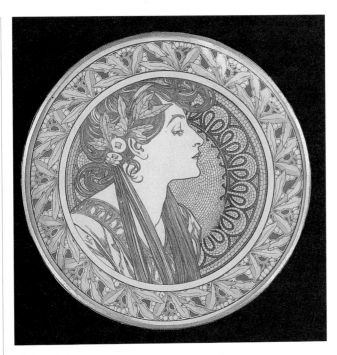

「月桂樹」盤飾
1902年　金屬盤印刷
直徑：40cm

「常春藤」盤飾
1902年　金屬盤印刷
直徑：40cm

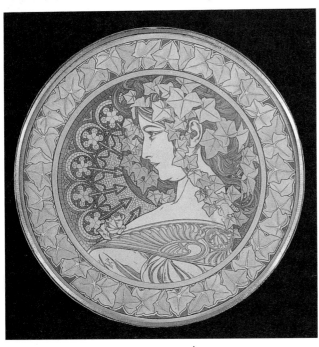

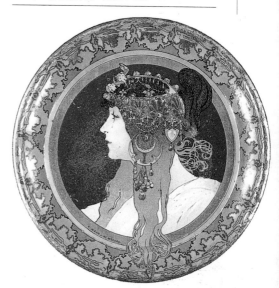

拜占庭風頭像
1897年　金屬盤印刷　直徑：40cm

「幾乎沒有人持批評態度，稱讚的人多，不，是太多了。他是當前走紅一時的藝術家，是人們津津樂道的話題人物。」

在談到在百人沙龍舉辦的畫展時，該雜誌如是說：「既然繆夏能夠在我們這個國度取得如此的地位與名聲，人們就應該走藝術之路，而不是注重經商。」

繆夏深知這一點。承接廣告訂單是一項非常單調的工作，畫餅乾盒、酒心巧克力包裝袋、香皂包裝紙等，都是他的工作。為了彌補廣告工作的單調性，他認為，參與教育工作不失為一種實現自我理想，「藝術應該面向大眾、沒有界限」的方式。

從1890年初起，他開始為朋友們的作品進行加工處理。接著，他向科拉洛西學院租借了畫室，招收學員，開辦了「裝飾性繪畫的構圖講座」。

1898年他租借了一個更大的畫室。這樣，他一般是下午去卡爾門學院聽惠斯勒（Whisler）主講的講座，等到晚上7點到10點，則在科拉洛西學院親自主講。

為貝爾娜設計舞台首飾

與他的本意相違的是，繆夏逐漸被奉為裝飾家，並被捲入了新的藝術活動。1898年，他得到了為莎拉・貝爾娜設計舞台首飾的機遇。他為莎拉設計了蛇形的手鐲、東方風情的王冠型髮飾、胸針……實際製作工作則由喬治・佛奎特（Georges Fouquet）珠寶店進行。

佛奎特為他的設計所傾倒，請他設計了別的首飾樣式，甚至請他負責即將於1900年在洛瓦雅爾大街開業的新店室內裝潢工作，亦取得了頗大的成功。店內琳瑯滿目地布置了準備向顧客推荐的裝飾用品的放大件，有漩渦形花樣、燒色玻璃、鍍金雕像、泉水盤，以及曲曲折折的陳列櫃。

他也承接過來自官方機構的大規模訂單。例如，奧地利政府曾請他為1900年巴黎萬國博覽會上的波斯尼亞館進行室內裝潢。不光如此，在這一博覽會上，其他國家的展館也展出了他的作品。

「裝飾人物集」封面
1905年　書籍封面　47×33.7cm

「裝飾資料集」‧「裝飾人物集」

　　繆夏試圖將自己的作品滙編成兩本書，也就是1902年出版的「裝飾資料集」和1905年「裝飾人物集」，兩書共收錄了他的72幅作品。這兩本書後來成爲繪畫專業學生和形形色色的工藝家仿效的範本，發行量達到了驚人的程度，尤其在美國極爲暢銷。

　　廣爲大衆所接受的繆夏藝術，終於搬上了舞台。這時，繆夏的名氣達到了巓峰。1901年，丹薩（即當時衆所周知的演員莉吉）在佛利‧貝傑爾舞台上亮相，活生生地再現了這位海報設計者作品中的著名人物。負責這場演出的，正是繆夏本人。

　　然而，繆夏逐漸變得不滿意起來。人們對他的批評之聲相繼出現，有人稱他的成功是平凡的，有人稱他的勞動量太大，也有人稱他的作品千篇一律。他開始頻頻意識到自己偏離了本來的天職，他再也不能漠視自己的作品被粗製濫造地複製在家具、首飾等製品上了。

希望表達神祕主義傾向作品

　　他希望能夠投身於意義更爲深刻的藝術當中，能向人們展示最貼近自身的、帶有一種神祕主義傾向的莊重形象。他之所以於1900年讓帕特爾出版社出版他的超豪華版作品集，就是基於這一考慮。

　　1902年，繆夏在雕刻家羅丹的陪同下，遊覽了布拉格和莫拉威。重遊故國，勾起了他的愛國心和思鄉情。

　　一回到法國，他就開始爲繪畫生涯的第二次出發作準備，於1904年結束了漫長的巴黎生活，前往美國，他決定這一次一定要專心致力於繪畫和敎育事業。是美國，終於爲他提供了實現最雄心勃勃夢想的機會。

　　1909年，查爾斯‧克倫（Charles R. Crane）承諾成爲他的經濟後援人，資助他實現自己的計劃：將斯拉夫敍事詩在二十塊畫布上予以表現。繆夏回到了祖國，專心致力於實現這一項宏偉計劃，直到1930年。

　　他於1939年在布拉格與世長辭。

36

「裝飾人物集」圖11素描

1905年 鉛筆・白粉・畫紙 62.2×47cm

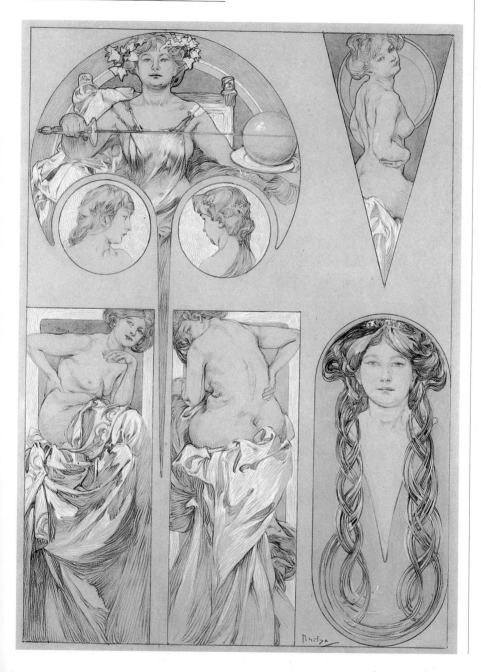

製作方法

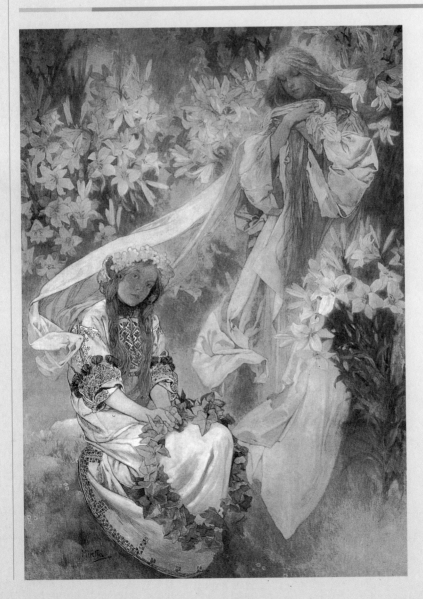

百合花叢中的聖母
1905年　壓克力・畫紙　239.5×172.8cm

戴白帽少女
1935年　油彩・畫板　53×53cm

就這樣，繆夏的生平包融了兩個截然相反的方面。但是有一點是永遠不變的，那就是對事業的無比認真。無論是在香普諾瓦的指示下，接受商業性插圖工作，還是製作藝術價值高的作品，他都是以同樣認真的態度投入工作的。

女性人物畫看上去似乎是他按照自己想像創作的，但是實際上，他每次都要面對真人模特兒描繪多幅草圖。

從各種人物姿勢照片練習衣紋
初到巴黎時，繆夏由於沒有足夠的錢請模特兒為他長時間擺姿勢，便拍下模特兒擺各種姿勢的照片，主要用以練習描繪衣裝的皺襞。

從很久以前開始，他就對拍照有興趣。他是從慕尼黑時期開始拍照的。眾所周知，畫家馬卡爾特早已實踐過這種方法。在巴黎略有節餘後，繆夏就購買了照相機，結果照了大量的相片，足以辦一個攝影展。從這些照片中，他得以汲取創作活動所需的諸要素。

這些照片現在由他的兒子珍藏。有了這些照片，可以輕鬆地找到實際資料，了解當時的繆夏在哪種裝飾系列畫及哪種海報中，使用了什麼樣的模特兒，尤其在描繪戲劇性場面時。繆夏常讓他的朋友擺姿勢，畫了大量的速寫。在描繪德國歷史上著名的場面時，他用的就是這一方法。

描繪戲劇性場面找朋友擺姿勢
僅僅描繪臉部時，他不採用這種方法。獲得極大成功的「黃道十二宮」中的人物側臉，純粹描繪的是他想像的產物。

他就是這樣地以最初的選擇為出發點，然後再完成整體構圖的。當然，這一步是放在描繪約10張素描，直到自己滿意之後進行的。

他的創作方法是：首先將主要題材畫到適當的位置上，接著是粗略添加修飾，最後是處理背景。處理背景時，先是細細描繪中景；然後以頑強的毅力描繪背景上的鑲嵌圖案，以及一連串象徵花卉與文字的記號。

印刷必須始終極度精心。繆夏對著墨和出品兩大要素的把關嚴格。因為有的作品需要12色印刷，而這兩大要素在其中所起的作用相當重要。

繆夏的風格

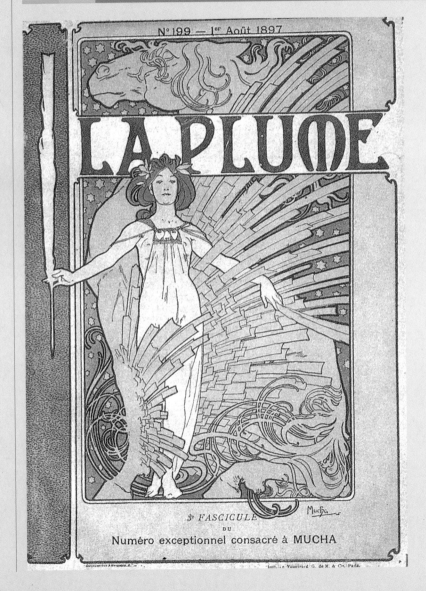

N° 199 — 1er Août 1897

LA PLUME

3e FASCICULE
DU
Numéro exceptionnel consacré à MUCHA

「拉‧普柳姆」雜誌特刊封面

1897年　雜誌封面　26×20cm

如果當時的人們目睹繆夏最初的海報作品而感到驚愕的話，那是因爲他的海報與周圍色彩刺激，充滿商業味道，而且往往流於卑俗的整個廣告領域，形成了鮮明對照。

用色宛如百合般清新怡人

在「拉‧普柳姆」雜誌中，夏魯魯‧索尼埃對這種差異進行了極爲準確的分析。他寫道，繆夏證明了「濫用色調、誇張造形都是完全不必要的」，而對周圍「嘈雜的色彩，他的用色宛如百合般清新怡人」。

事實上，繆夏常用的色調都屬於中間色，背景充滿了水彩畫般的微妙氣息，絕不使用當時人們在廣告畫中格外偏愛的紅色。他愛用明亮的赭色、灰綠色，還有在「茶花女」中的點點繁星背景中，所使用的朦朦朧朧的淡紫色。而且，他在印製時，喜歡添加金銀兩色，從而賦予作品以一種出人意料的考究感。

那神情凝重的人物、莊重寧靜的氣質，對於爲莎拉‧貝爾娜的舞台劇所作的宣傳海報而言，簡直是再合適不過了。然而，要宣傳這是一種值得購買的產品，這種考究的人物畫法並不是永遠奏效的。

宣傳酒却畫年輕姑娘側影

在他爲特拉比斯汀酒所製作的宣傳海報中，人們的注意力都被吸引到了年輕姑娘的側影上，至於她身旁小罐裡的酒究竟是何家廠商製造的，却變得無關緊要。

廣告中所表現的人物形象，一般都只是爲商品起抛磚引玉作用，而將文字鮮明地標註在海報上是他的義務。

然而，繆夏雖然對於命題對象進行的是一種相當保守的處理方式，但是在大多數情形下，他都是以自己所偏愛的主題，即女性與鮮花作爲基調，完成一幅充滿和諧的作品。

例如，在當時流行的「騎自行車美人圖」，身著運動服的現代女性大膽騎車泛濫一時的情況下，繆夏在爲威瓦利公司和帕弗克特公司的自行車，謳歌其性能的海報中，畫的姑娘不是手執月桂樹枝，一臉莊重，就是頭髮蓬亂，痴痴迷迷。顯然，他毫不關心對自行車本身的描繪。

脚踏車廣告却不關心自行車

以清晰的線條勾勒女性臉部，是繆夏作品中的本質要素。她時而是佩戴著東方風情首飾的偶像，時而是爲盧費夫‧尤迪爾公司的餅乾作宣傳的時髦女郎，時而是民眾美術協會海報上那個不食人間煙火的詩神繆斯，時而是象徵著四季與鮮花的性感女子。

41

「女青年會」海報
1922年　彩色石版畫　28×17.5cm

「喔喔」雜誌外封
1899年　30×23cm

「真福八端」插畫
1906年　水彩・畫紙　61×43cm

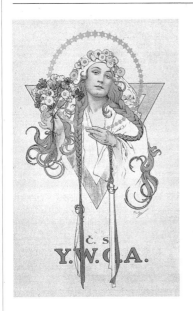

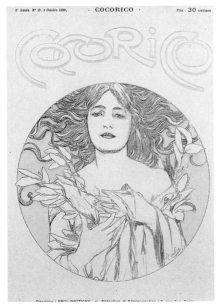

對他而言，所謂女性就是其側影和豐美捲曲的頭髮。前者甚至決定了整個作品的基本構造，後者則與作品的裝飾部分，起著承上啓下的作用。這種頭髮（同時代人稱其爲繆夏的「拉麵」），對於所有追求摩登風格的幻想家而言，都是合適的。

有時，繆夏筆下的頭髮可以傳神，例如他爲露娜公司香檳酒所繪製的廣告。飄動的頭髮與衣裝相互呼應，它們與凝望著遠方、毫無表情的眼神，形成了極好的對照。然而人物的手却始終充滿表情，對表達主題起到了很好的效果。

將植物作爲構圖要素，也是「雅諾婆」的特色之一。從建築到應用藝術等，在所有「雅諾婆」風的作品中，都可以看出這一點。

植物細緻地變形爲裝飾要素

繆夏也大量地表現了這一特色。例如他在由四塊畫版拼成的「寶石」系列畫作中，以現實主義手法描繪了植物；在「摩納哥・蒙地卡羅」中，則將植物細緻地變形爲裝飾性要素。

繆夏作品的特徵，亦即他的大部分作品所具有的共同處，是藝術形式的單一性。他一般都以圓形或半圓形象徵曙光包繞在人物臉部周圍，通過作

品的上半部吸引觀眾的眼光。而需要
標註的文字或象徵性的局部，則配置
在這一整體構圖中，賦予整個作品以
意義。

實際上，如果就繆夏作品的整體效
果來看，是無法令人滿意的，也不應
該以線條與色調的和諧應付了事。他
也應該多關注周邊裝飾這一要素。因
為它們哪怕再微小，也決非沒有意義
的存在。也許在我們看來是意義不明
的事物，對繆夏而言，却是一目了然
地與象徵體系相一致的。

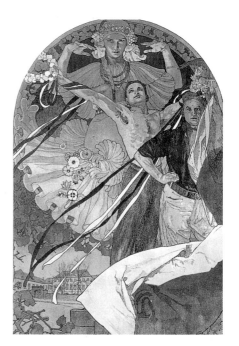

斯拉夫人民族意識幸福繼承人

他說：「對於斯拉夫人而言，造形
美術是一種對象徵性事物予以發現的
大眾美術。對於斯拉夫人而言，崇尚
象徵性事物是民族的共同遺產，而且
我們是這一遺產的幸福繼承人。」

他之所以崇尚象徵主義，一方面是
出於對象徵主義的無意識記憶，另一
方面是受到了他的友人們的影響。這
些朋友無不為秘敎主義、神秘學（占
星術、鍊金術）所傾倒。

這樣，來自莫拉威的斯拉夫素材，
加上取材於古埃及、基督敎和鍊金術
的象徵性事物，以及真實的「花卉語
言」，共同構成了繆夏裝飾版畫的草
圖。一種形象幾乎就像固定觀念似地
頻頻出現在他的作品中，那就是六角

星，一種表現智慧的符號，彷彿繆夏
是花神第二。

第八屆「索科體育節」海報
1925年　彩色石版畫　120×84cm

「犧牲與勇氣」裝飾畫
1911年　油彩・畫布　80×95cm

「舉國一致之命運」海報
1912年　彩色石版畫　128×95cm

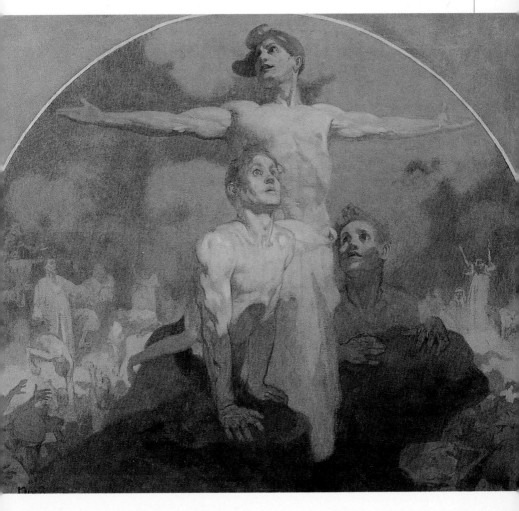

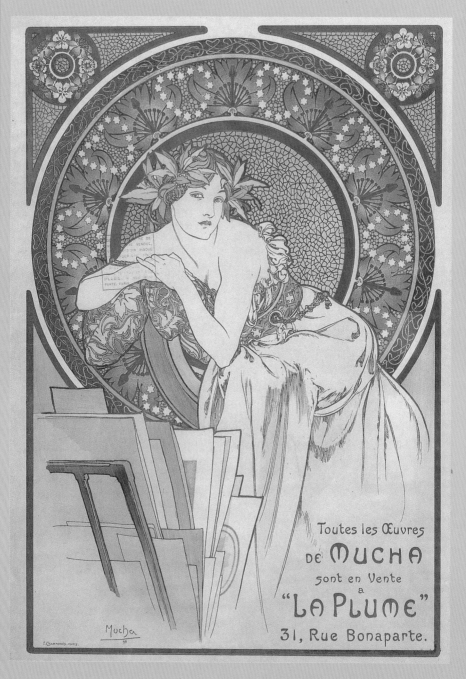

展覽會海報

AFFICHES D'EXPOSITIONS

AFFICHES D'EXPOSITIONS
POSTERS FOR EXPOSITIONS

有罌粟花的女郎
1898年　彩色石版畫　63.5×45cm

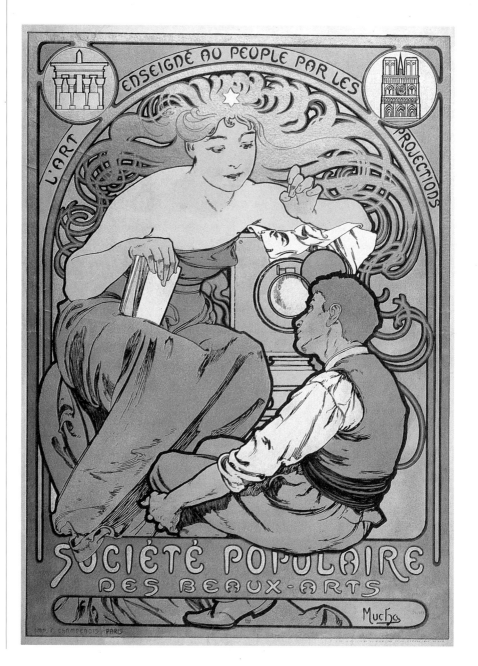

第六屆索科體育節海報
1912年 彩色石版畫
130.2×83.1cm

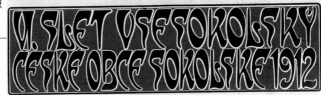

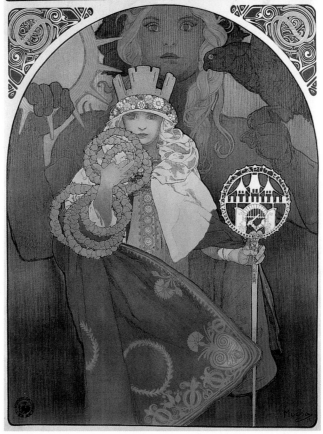

民眾美術協會
1897年 彩色石版畫 62×46cm

由律師、美術愛好者埃德蒙多・布諾瓦於
1894 年創立，目的是利用投影片向大眾傳
授美術知識。

　由於繆夏確信美術會給人們帶來恩惠，
描繪了這幅具有特殊信息含義作品。寓意
像與人物并置，畫面的邊緣是一個席地而

坐的勞動者，正凝視著一位似人似神的女
子。這位女子神態泰然自若，手部富有表
情，她的身影還出現在幻燈片上。飾著一
顆星星的金髮填滿了整個背景。畫面上方
左右兩側的圓形內，畫著埃及的寺院和大
教堂。

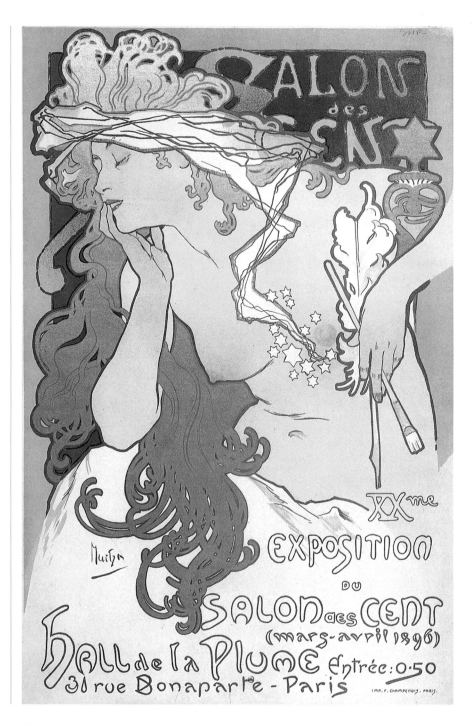

贊德卡・賽妮
1913年　彩色石版畫
189.6×110.7cm

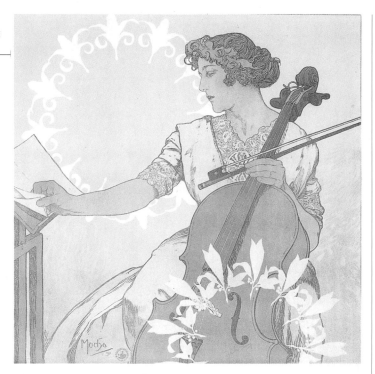

百人沙龍（第20屆畫展）
1896年　彩色石版畫　64×42cm

百人沙龍位於「拉・普柳姆」雜誌社內，主要展出投稿者的作品。繆夏希望能夠在這家雜誌中登出自己的作品，將這幅海報的草圖讓總編萊昂・德尙過目。他認為此作品下邊部分尙不完美，本打算再作修改的，然而，沙龍的負責人却將它視爲一幅完成品。

從此，繆夏的所有作品都透過這家雜誌打開了銷路。海報中宣傳的第20屆畫展，於1896年3、4月間舉行。

參加第20屆畫展的，主要是著名的巴黎藝術家：羅特列克、波那爾、史坦仁、恩索爾（Ensor）、格拉塞、拉森佛斯（Rassenfosse），及美國畫家理德（Louis Rhead）等人。

繆夏的野心是想成爲他們的一份子，而這幅海報也使他如願以償，因爲他已引起沙龍負責人萊昂・德尙的靑睞。

這幅海報擁有繆夏風的一慣圖案象徵：美麗渦漩狀的曲線、高貴帶甜美的色彩、典型的文字書寫風格等，也看得出波那爾的影響。

若有所思的金髮女郎左手所執的鋼筆與畫筆，暗示著「拉・普柳姆——文學與美術雜誌」的雜誌主題。而她那神聖的眼睛，左手握著閃爍著象徵智慧的六角星，對於表現這家精神與物質相結合的象徵派雜誌極爲適合。

這幅海報令人讚嘆不已，共售出了7000張。普通印刷版是2.5法郎，試印版有作者親筆簽名的，則是每張15法郎。

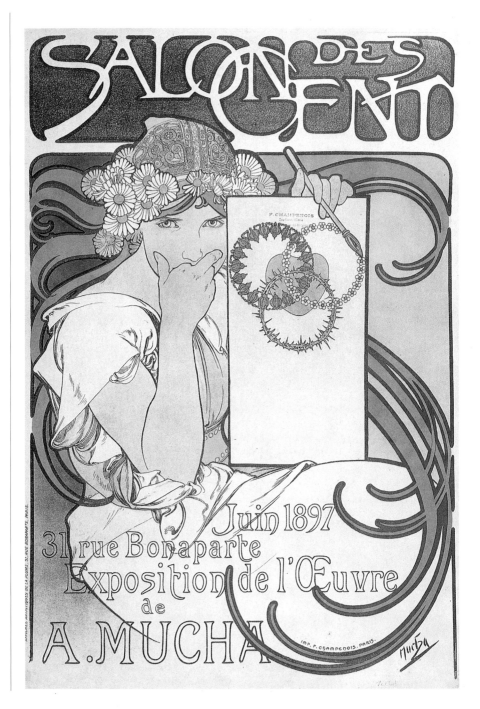

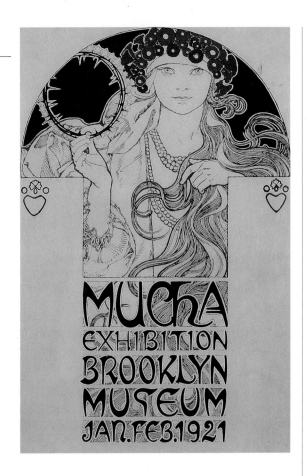

百人沙龍（繆夏作品展）
1897年　彩色石版畫　66×45cm

這是繆夏為該沙龍的畫展活動所繪製的第二幅海報。1897年的百人沙龍被繆夏獨自占據，這幅海報是繆夏試圖傳達理想與精神的作品之一。這是繆夏在巴黎的第二次個展，展出他的448件作品。這次的海報繆夏選擇了個人民族色彩較為濃厚的主題，稍稍有別於其它海報創作。

畫中的題材是一位略帶哀愁的斯拉夫姑娘，頭戴莫拉威帽飾和當地花朵，身著莫拉威民族服裝。通過此舉，繆夏向誤以為自己是匈牙利人的法國大眾，表明了自己的國籍。

有人曾就畫中的象徵性符號進行說明：即「火紅的心形圖案，外面包繞薊草的，象徵著愚蠢；外面包繞荊棘的，象徵著天才；外面包繞鮮花的，象徵著愛情。」（見「年輕的比利時人」報，1897年6月19日，馬克·盧格蘭文。）

這幅海報被「拉·普柳姆」雜誌轉載，甚至流傳到了日本，用作「明星」雜誌的插圖。

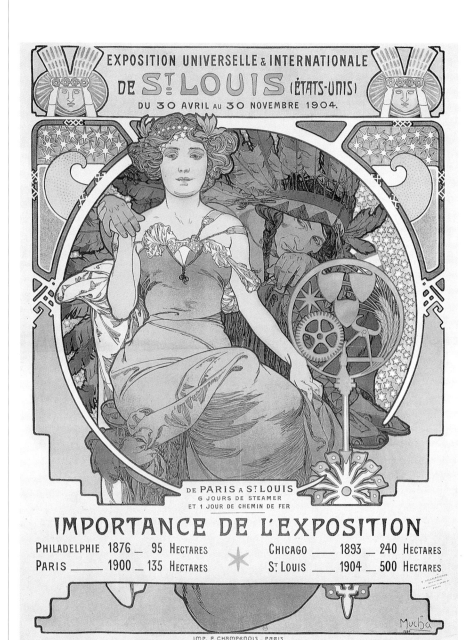

斯拉夫敍事詩
1928年 彩色石版畫 183.6×81.2cm

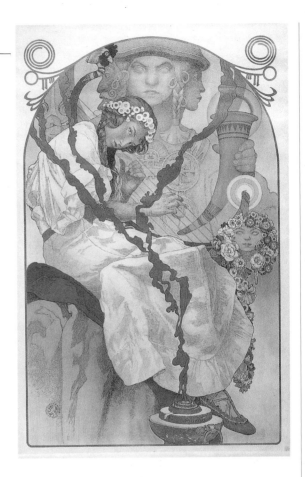

聖路易萬國博覽會
1903年 彩色石版畫 106×78cm

這幅海報的目的是吸引法國民眾前往參觀1904年在美國舉行的萬國博覽會。一名戴著由星星與月桂樹枝編成草冠的少女象徵著美國。她身著傳統服飾，右手握著坐在她身後的美國印第安人的手。印第安人的羽毛衣及長串星星，在她身後形成一個半圓形環繞著她。而象徵工農業的工具，則配置在靠右的小圓圈中。

繆夏在1903年設計這幅觀光旅遊海報，主在促進巴黎人搭乘汽船及火車到美國聖路易參觀世界博覽會。這個博覽會主在紀念美國向法國購買路易斯安那區滿一百年紀念，大幅拓增了美國國土。

這個在當時號稱最大的博覽會，吸引了將近二千萬觀眾前往參觀。包括菲律賓大型特展及美國印第安保留區，並有其它如教育特區、新發明特展等大型展覽活動。

繆夏此幅海報以一坐著的少女，環以一坐在其後的美國印第安人及美國星條旗象徵的星群帶爲主架構，大量地採用棕色、淺綠色、咖啡色系，搭配淺灰、粉紅、淺藍等柔和色彩，來襯托此次主題。

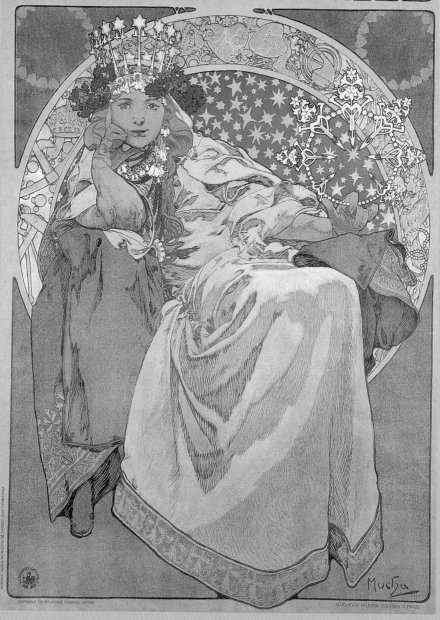

PRINCEZNA HYACINTA

Mucha

NÁKLADEM MOJMÍRA URBÁNKA V PRAZE.

戲劇海報

AFFICHES DE SPECTACLE
POSTERS FOR DRAMA

海爾辛斯公主
1911年 彩色石版畫 122.2×83.2cm

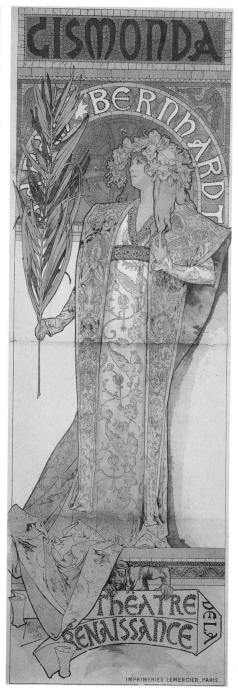

齊士蒙大
1895年　彩色石版畫　217×75cm

是印刷業者魯梅爾歇在接受了女演員莎拉・貝爾娜的訂單之後，委託其於1894年底花了數天時間繪製而成的，是繆夏的第一幅海報作品。

「齊士蒙大」是一部以拜占庭帝國爲故事舞台的戲曲，原著維克多利安・薩爾杜，並於1895年1月4日在「文藝復興」劇場首次上演。

海報中所描繪的場面，取材於第三幕「棕櫚枝的節日」。「棕櫚枝的節日」是基督教的一個節日，基督教徒有在這一天手持棕櫚枝列隊的習俗。由於時間倉促，繆夏未來得及描繪畫面下部的背景，仍留著一片空白。

這海報以其獨特形式與鮮明色調，在當時刮起了一股旋風。這幅海報還用於莎拉・貝爾娜的海外公演活動，所以畫面下方的劇場名存在不同的版本，就是這一緣故。

這幅令繆夏一夜成名的海報，從此也奠定了其後海報風格的樣式——直立式亭亭玉立的主角，與下框呈垂直造形，帶著夢幻般戲劇性的裝扮，重視畫中人物頭及手的細膩描繪，綴以華冠豪服、花環。頭頂上以圓框來架構畫面，細長的直條畫幅，使畫中人物更加逼近觀眾面前，並突顯其個性、特色。

該海報的複製品，當年售價12法郎。

齊士蒙大（局部）

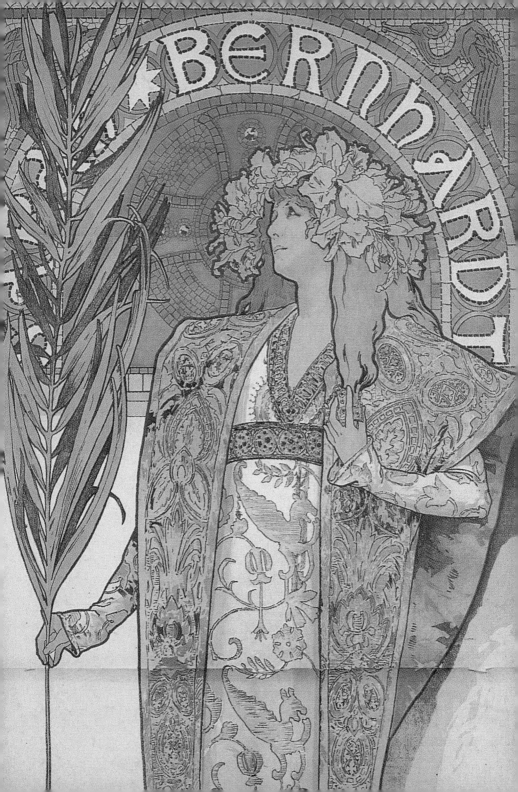

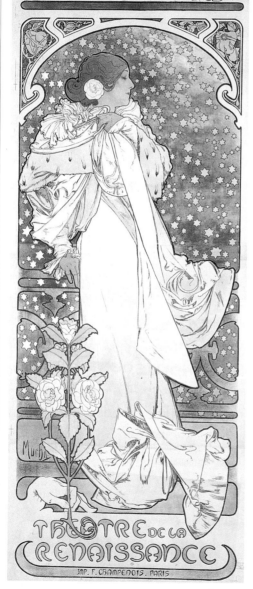

茶花女

1896年 彩色石版畫 207×76cm

這是繆夏爲莎拉・貝爾娜所描繪的海報中最精彩的一幅。她曾多次上演過小仲馬的這部著名戲曲。而這幅海報是爲他於1896年9月30日的重演所繪製的。而且她還決定穿戴現代服飾扮演女主角,將服飾設計交給了繆夏負責。

他像往常那樣配置了幾個寓意像作爲周邊的裝飾,他在四個角上畫上了荊冠和心形圖案。值得注意的是,此畫在局部運用了超現實主義的表現手法,例如執著白茶花的大手和銀色繁星點點的淡紫色背景。這幅海報有多個版本。從1905年到第二年在美國巡迴展出的那個版本用色更鮮亮,茶花爲紅色,繁星爲金色。

此海報的用色頗爲當時人稱道,繆夏成功地將劇中人的特性與莎拉的個性結合,並具現於此海報中。一身白衣長袍的「茶花女」悲傷地孤立在欄杆邊,眼神悲悽,頭髮卻往後翹起。耳際與白色茶花,與她身旁一隻神祕大手拿著的高挺、力爭上游的茶花遙相呼應。被框限在角落的心雖糾結著荊棘,她卻沈浸於淡紫色滿天星的浪漫憧憬裡。繆夏巧妙地在這張海報中,生動地道盡了這則淒美的悲劇愛情故事。

這幅海報當時售價10法郎,香普諾瓦還將它製成了明信片。

茶花女(局部)

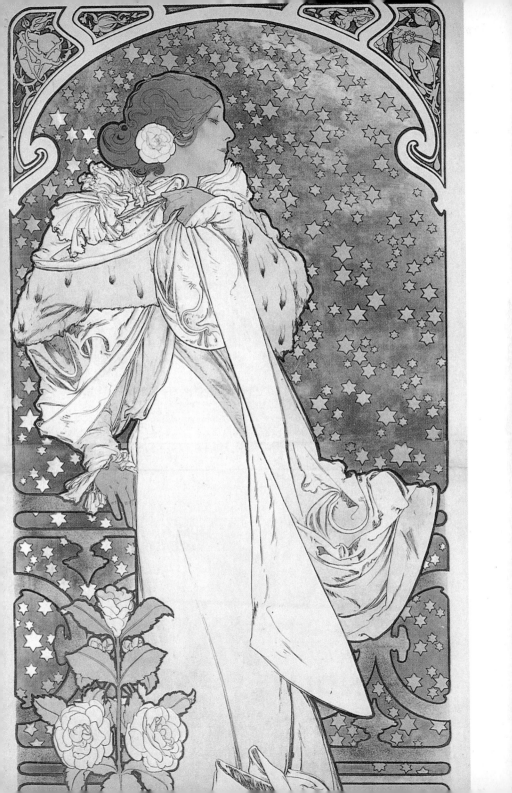

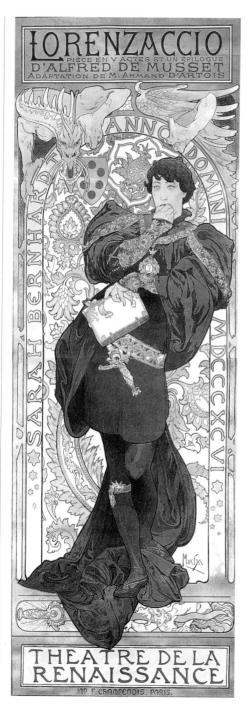

羅倫扎吉

1896年　彩色石版畫　204×77cm

由阿爾弗雷‧繆塞編劇的這部戲劇，於
1896年12月3日拉開了帷幕，好評如潮。
莎拉‧貝爾娜喜歡扮演男性角色，除了
此劇，還扮演過哈姆雷特和雷格隆。繆
夏為此劇中的莎拉所描繪的臉部素描，
現保存在布拉格。身體部分則是根據畫
室中模特兒的照片描繪的。

　　這幅海報畫的是劇中男主角羅棱索‧
麥第奇正在思索如何殺害暴君亞歷山大
公爵的英姿。劇中的暴君化身為盤踞於
圓框上方張牙舞爪的兇猛暴龍，象徵佛
羅倫斯的盾牌紋章及織品圖案的背景，
成為此海報的主要框架，襯托出主人翁
的時代背景與故事架構。在下方的細長
橫幅裡，則暗示著戲劇化的結局：羅棱
索一劍刺死暴龍。

　　畫中另值得一提的是女扮男裝的莎拉
在此劇中的扮相、服裝、首飾、配件等，
均極仔細描繪，細緻而考究。整幅色調
呈顯灰暗、曖昧、緊張而又危險的氛圍。

　　這幅海報當年售價10法郎，除了各種
色調不同的彩印之外，還有明信片。

撒馬利亞人

1897年　彩色石版畫　176×62cm

該劇的原作是由三景構成的福音書，原著艾德蒙·洛斯坦，加布里埃爾·皮埃尼配樂。此劇於1897年4月上演，詳盡描寫了新約聖經中，耶穌基督與前來汲水的撒馬利亞女子相遇的場景（約翰福音書，第4章第7節26）。

詩人阿爾貝爾·特馬向擔任主演的莎拉·貝爾娜獻有一首詩：

「一隻圓潤的手臂從纖弱的身體伸向石質水瓶，

另一隻手臂輕垂在柔軟的束腰外衣衣裳邊，

端莊的動作營造出質樸的氣質。」

此海報展現莎拉在第二幕中的村姑扮相，她身後有一大圓形圖案。佔據畫中主要搶眼位置的莎拉，仍綴飾著繆夏海報中特有的要素：捲曲下垂呈不同漩渦狀的飄逸金髮、衣裙上飾以美麗的串串珠寶、她身邊環繞飄浮著群星，以及上框中整排的花邊、兩朵對稱的花等，均與畫中人呈現完美的和諧律動之美。

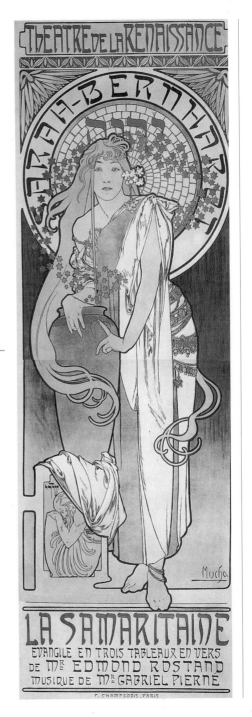

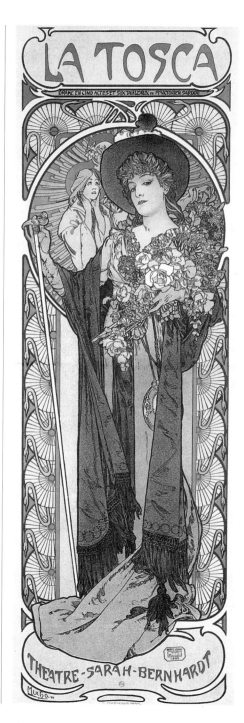

托斯卡
1899年　彩色石版畫　105×38cm

維克多利安‧薩爾杜作品之一，1887年
首次上演。莎拉於1899年1月21日再次
重演，時值莎拉‧貝爾娜劇場在巴黎落
成。從此她主要在這劇場進行演出。
　　繆夏似乎是利用她的舞台劇照爲模特
兒繪製此畫的。衣裝畫得極爲簡略，以
進一步烘托人物。

哈姆雷特

1899年 彩色石版畫 210×75cm

在莎拉‧貝爾娜的委託下，莎士比亞的作品「哈姆雷特」的新法語版譯作問世。首次公演是1899年5月。

參照劇照看，與「托斯卡」一樣，繆夏是以與實物一模一樣的資料爲出發點描繪此畫的。但是，構圖却按他獨特的處理方式進行了格式化。海報下方可以見到奧菲莉亞的屍首，上方則可以見到佇立在埃斯努爾城城墻上的父王的幻影。

繆夏眞切地捕捉了莎拉在此劇中的扮相與表情，哈姆雷特戲劇性而優雅英挺的立姿，輔以細緻的裝飾圖案及細密畫，妝點華麗莊嚴的氣氛。而在她上下方的兩個死亡的陰影，則以淺藍色調來襯托陰魂不散的悲凄與詭譎感，但仍難掩莎拉的丰采。

爲配合莎拉‧貝爾娜的赴美巡迴演出，此海報還被製成了明信片。

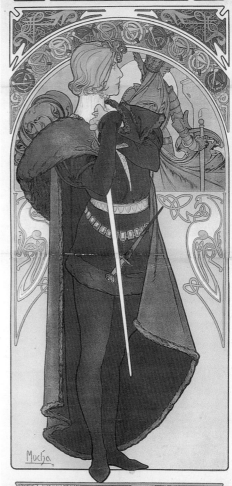

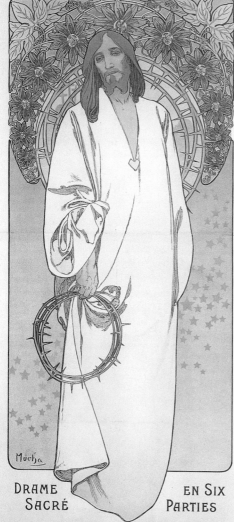

受難

1904年　彩色石版畫　207×77cm

是繆夏在巴黎時期最後一幅戲劇海報。與「撒馬利亞人」一樣，這是一部取材於聖經故事的宗教題材戲劇，在巴哈所作的音樂背景下，於復活節期間在奧德昂劇場上演。

荊棘與硅藻編成的草冠圍繞著基督的頭部。基督的神情悲懷疲憊、痛苦，反映了繆夏自己對此宗教事件的情緒反應。圓冠中的西番蓮預示著十字架，與荊棘叢中隱約可見的三個十字架所象徵的耶穌受難地遙相呼應。他的手中拿著荊冠，素淨白袍僅右手邊稍加些皺摺的刻劃與轉折，與左手邊的筆直而下形成對比。

如此簡潔卻極為動人的設計，反映了繆夏對宗教音樂的喜愛，是繆夏一幅極為真心誠意、感人肺腑的海報作品。

彌迪

1898年　彩色石版畫　207.5×75cm

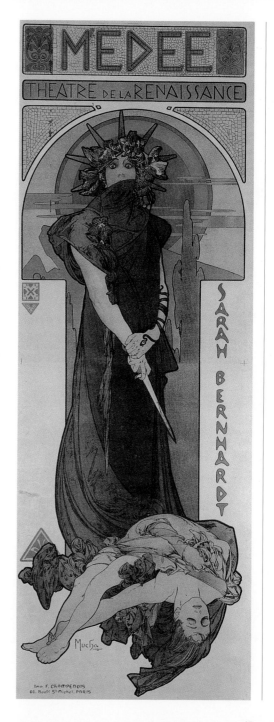

「彌迪」是由莎拉的崇拜者，名詩人曼德斯（Catulle Mendes）改編自著名的希臘經典悲劇，劇情敘述因夫婿傑遜（Jason）違抗神意，而導致劇中女主角——寇爾其斯（Colchis）公主梅廸婭（Medea），被迫一一殺害她所摯愛的親人。莎拉演起這遭詛咒的悲劇女殺手時，想必大呼過癮吧！

縲夏這幅海報便企圖捕捉住那令人悲慟震驚、極富戲劇衝突張力的剎那氣圍，莎拉的眼神震懾呆滯，身著深色衣袍，她的子女倒臥在她腳旁，她的手中仍緊握著沾滿血跡的匕首。除了她身後被黑線框住的線框外，其餘三分之二背景留白，突顯了戲劇張力。

莎拉的雙手被縲夏刻意仔細描繪加以強調，左手上還纏著一條蛇。她的臉半罩黑紗，連頭飾配花都是深暗色澤。她頭後的太陽也罩著烏雲，顯得暗淡無光。

其實這幅海報具有縲夏風的所有特點，且佈局氣氛拿捏得宜，描繪細膩精湛，只是它的主題太恐怖了，故較不受歡迎。

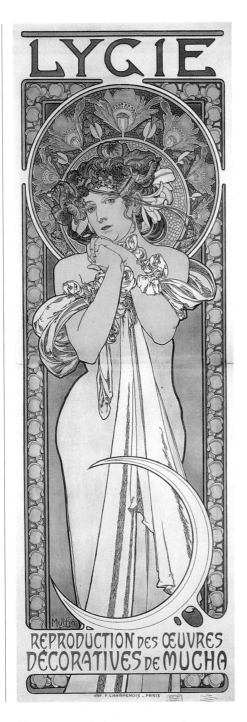

莉吉
1901年　彩色石版畫　176×62cm

此海報被譽爲「繆夏藝術的再現」，宣傳的是一部將繆夏最著名的作品搬上舞台的戲劇。以藝名「莉吉」眾所周知的丹薩於1901年3月在莎拉・貝爾娜劇場演出了這一「活人畫」。演出的製作人由繆夏本人親自擔當。

　　這幅作品展示了繆夏至此爲止的典型主題，光環、弦月、光圈以及那特徵鮮明、衣著鮮亮的女性像，共同完成了作品的構圖。

蕾絲莉‧卡特
1908年　彩色石版畫　209.5×78.2cm

1908年，當繆夏在美國時，女演員蕾
絲莉‧卡特說服他爲她所主演的新
劇「卡莎」（Kassa）做設計。該劇
源自一古老傳說「斷翼的蝴蝶」，
敍述一個原欲入女修道院的匈牙利
處女卡莎，因受貝拉王子誘騙而受
孕，王子卻在一年後拋下她與孩子
離去。卡莎禁不起打擊而發瘋，以
爲只是過了一天，什麼事都沒發生
過，而進入修道院。

　　在這幅醒目、動人的海報中，繆
夏以長而高的構圖，比照莎拉‧貝
爾娜的戲劇海報模式，讓高高挺立
的蕾絲莉一人面向觀眾，由頭飾一
直描畫到衣袍墜地的摺疊。蕾絲莉
身後也爲一個大圓花圈所環繞，呈
顯繆夏最典型的海報形式。

　　她的髮上綴著大朵鮮花，露肩長
袍透著憂鬱陰森的藍色，和她的臉
色、輪廓相輝映。她的身上垂掛著
繆夏設計的「雅諾婆」風珠寶，她
身後的有把手圓弧椅也綴飾華麗。

　　名字兩旁的紅心象徵著愛情，女
郎身後的大圓百合花圈則象徵她先
前的純潔，而左右兩旁垂吊的棘圈
則暗示她現正受著苦難。一如繆夏
筆下的卡莎，她一臉地茫然、曖昧
模糊，迷失在現實裡。

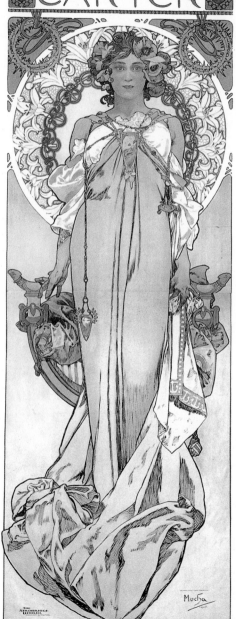

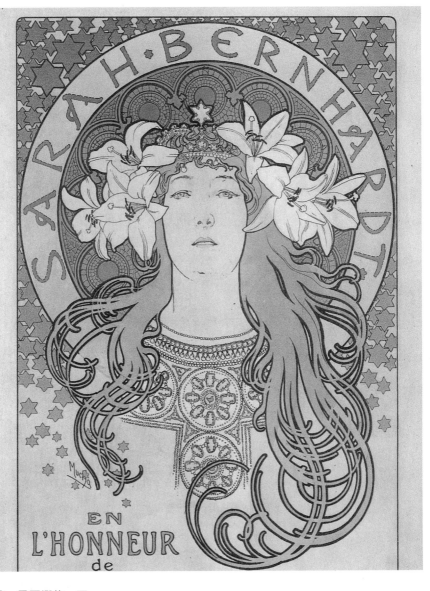

莎拉・貝爾娜的一天
1896年　彩色石版畫　69×50.8cm

這海報原是繆夏特地為莎拉所舉辦的宴
會宣傳而畫的，那是1896年12月9日在巴
黎大飯店，莎拉的朋友及仰慕者特地為
她舉辦的宴會。這幅海報後來刊登在

「拉・普柳姆」雜誌的一篇討論莎拉的
專文中。

　　繆夏以莎拉在「遠方的公主」中，女
主角梅麗辛德（Melissinde）在第三幕中
的造形為主。

郭・瓦廸斯

1904年　油彩・畫布　229×210cm

　與之前的全身正面立像不同的，繆夏在此海報中以他慣用的第二類型，僅以半身頭像來表現，著重在她捲曲如漩渦狀的金髮、髮際的大朵白百合花、珠寶頭飾，以及衣服上的華麗紋樣、綴飾。尤其是垂懸捲曲如有生命般的誇張金髮線條，以及頭上那對稱的六朵盛開大百合花，都使莎拉的臉顯得更爲細緻，整個人如「遠方的公主」般地高貴端莊而又充滿異國風情。

　在她身後仍綴飾繆夏偏愛的圓形反覆的馬賽克圖樣，以及衆多的六角星。使得全畫在高度地裝飾性及細膩寫實的細部描繪上形成一種獨特張力。

71

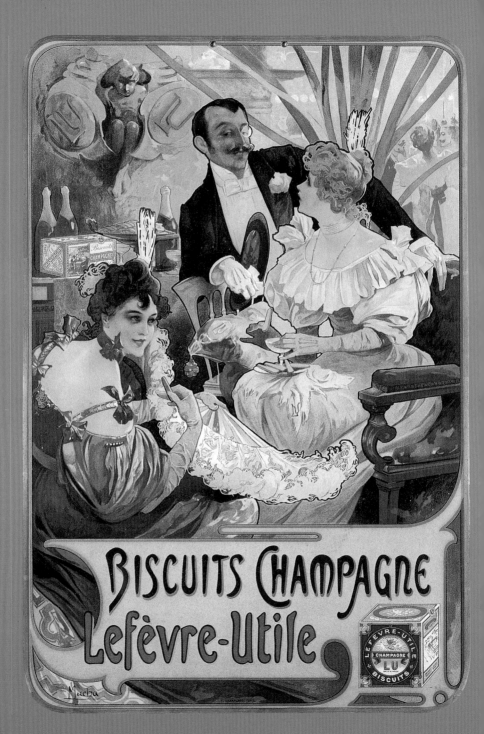

商品宣傳類海報

AFFICHES POUR PRODUITS DE CONSOMMATION

POSTERS FOR PRODUCTS

盧費夫・尤迪爾餅乾廣告
1896年　彩色石版畫　51.4×34.3cm

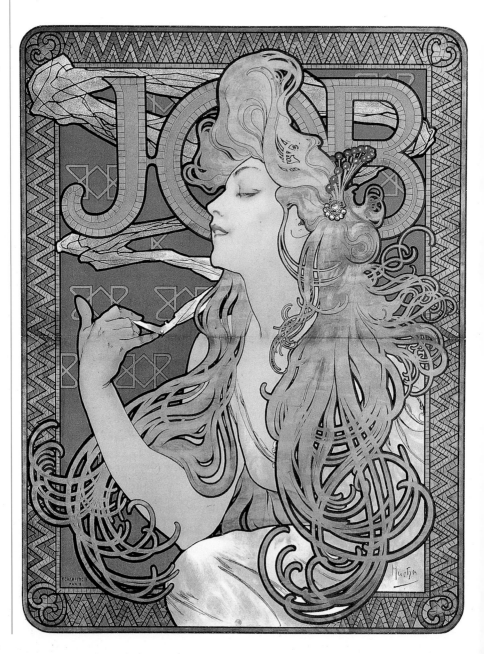

喬勃（金髮女郎）
1896年　彩色石版畫　54×42cm

這幅廣告是為喬勃紙業公司的捲烟紙而
製作的，非常典型地展示了繆夏作品在
1896～98年期間的一個特徵：利用頭髮
來起裝飾作用。表現商品名稱的三個字
樣，是此畫的格式化主題，點綴在畫面
的基底。

　　通常模特兒頭部周圍畫的是光環；但
在這裡取而代之的是「喬勃」（JOB）
的「O」字母。

　　這幅畫獲得了極高的評價。既有青紫
色調的紙印版，也有緞印版。已知此畫
有5個版本，還被製成了明信片。

　　這是繆夏為喬勃紙業公司畫的第一幅
海報，和他同年另一幅未出版的海報一
樣，同屬代表性名作之一。繆夏在此畫
中對線條的駕馭自如，尤其是捲曲翻飛
律動的長髮飄飄，更是此畫的焦點，與
黃綠色的背景水乳交融，自然流暢。

　　浪漫風騷的女郎手中捲煙冒出的白煙
嫋娜，輕飄漫舞，巧妙地將女郎與JOB三
字母串連在一起。

露娜香檳
1896年　彩色石版畫　88×30cm

人物構圖與「茶花女」相似。漠然的表
情與頭髮的韻律形成了對比。這一頭髮
象徵著香檳帶給人的喜悅。杯中浮起的
泡沫，逐漸變化為星星。

　　露娜公司今天依然存在。城市名「朗
斯」（Reims）亦被改成了Rheims。該版
本用於室內廣告，尺寸縮印為一半。

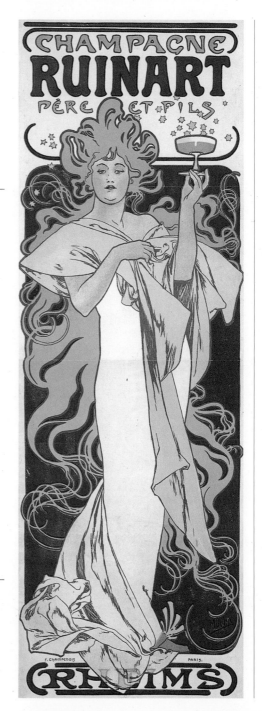

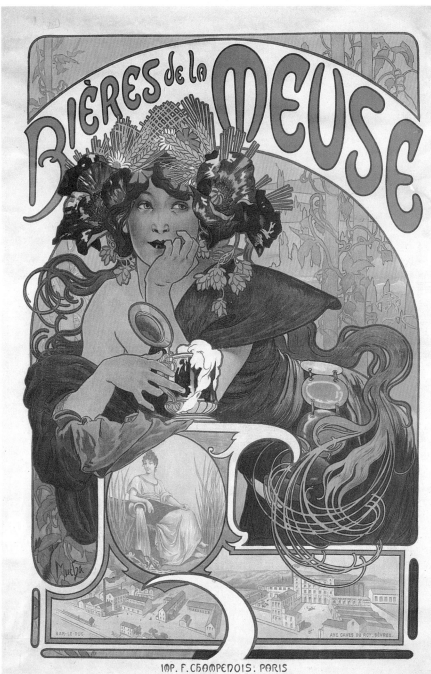

「美麗的維勒」封面
1898年　單色石版畫　37.5×27.5cm

姆茲河啤酒
1897年　彩色石版畫　156×107cm

一位頭戴芥子、麥穗和啤酒花（均為釀製啤酒的原料）的少女，手執啤酒杯。頭髮的末稍是格式化的漩渦型裝飾，占據了畫面下方的部分空間。

客戶本來要求繆夏在此處描繪逼真的啤酒廠，但是後來在別的版本中畫上河神姆茲後和啤酒工廠的，並非繆夏。

這幅商品海報屬第三類型的繆夏海報型式，第一類是如為莎拉・貝爾娜所做的直立式戲劇海報；第二類是型式較小如「喬勃」般只畫女主角頭部特寫，側

重頭髮格式化的渦漩式豪華裝飾。

而像這幅海報般呈現整個人，甚至涵蓋其它描繪或象徵圖像，畫幅比率呈3：2的便是繆夏第三類型海報樣式。

而畫中這位頭飾大紅花冠，手拿啤酒杯的成熟女子，容貌不像法國女子，反倒像是繆夏故鄉莫拉威姑娘。她身後還畫了藤蔓綠葉攀生的樹，女郎斜倚著身子微向前傾，右臂半露，突顯成熟豐韻。

海報價格是每張5法郎。針對收藏家發行的、未畫工廠的版本則售價10法郎。

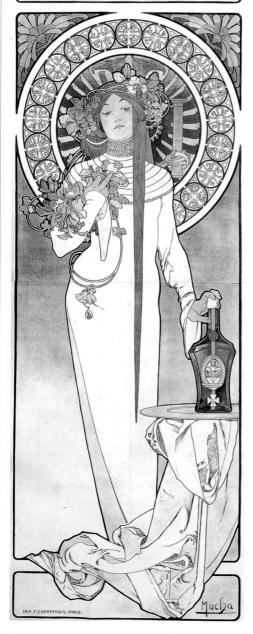

特拉比斯汀酒
1897年　彩色石版畫　205×76cm

這幅海報是爲以植物釀製的利久酒所作。此酒的釀造法，據稱是特拉比斯特修道院的修道士們發明的。

畫面的構成與戲劇海報相類似。在此，頭髮是筆直的，順著頭髮的走向，視線會被帶到一尊裝有利久酒的玻璃罐子。

這則海報當時僅用作廣告，並未進行發售。這從左下方的文字中可見一斑：「此版畫不得饋贈，不得銷售。所有者將被起訴爲私藏者。」但是兩年以後，出現了一則廣告，上書：此海報向愛好者發售，售價6法郎。

摩納哥·蒙地卡羅
1897年　彩色石版畫　111×77cm

這是爲P. L. M.（巴黎－里昂－地中海）鐵路公司所作的廣告，是繆夏所有作品中最令人吃驚的一幅，題材是「春回地中海沿岸」。

背景中的風景在極爲格式化的鮮花與海洋背後隱約可辨。可以說花海中的「漩渦」暗示急馳列車的車輪。

普羅旺斯之美，以畫中環繞著衆多八仙花、紫丁香、櫻草等花團錦簇的美麗少女，驚訝讚嘆神情來表現。

繆夏在此海報中巧妙而又和諧地融合了地中海岸真實的自然美景，以及以團團花圈、花簇所架構出的裝飾美感。以鳥語花香、山明水秀的景象引人入勝，極度發揮了觀光旅遊海報的宣傳效能。

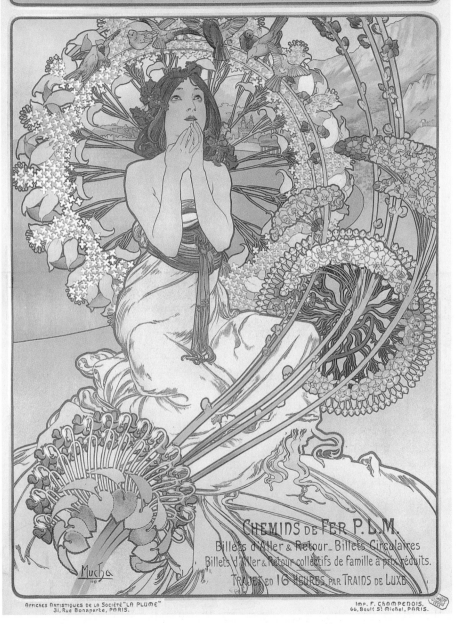

印加系列酒
1897年　彩色石版畫　75×205cm

是繆夏作品中橫幅最寬的一則宣傳海報，
旨在促銷以古柯爲原料釀製的一種滋補強
壯劑。畫面下方標有「印加女神拒絕臣民
向她索求古柯」字樣，說明此畫的題材。
　　繆夏試圖賦予這些人物以逼眞的外貌。
至於印第安人的側臉，他似乎臨摹的是墨
西哥美術館的著名紀念石碑。想必他見過
那幅照片，羽毛狀飾物是北美印第安人的
特徵。當時的美術評論家稱，此畫在色彩
上缺乏能夠讓觀者聯想到熱帶的濃烈感。

喬勃（淺黑髮女子）
1898年　彩色石版畫　152×102cm

是繆夏在藝術巔峰時期最有代表性的海報
作品之一。頭髮上俏皮的裝飾與細膩的色
調極爲和諧，構圖單純而協調。與第一幅
「喬勃」（金髮女子）一樣，商品名是畫
在基底的；唯一一點不同的，是人物胸前
的別針上也畫有商品名。兩種版本的「喬
勃」均在複製後被製成了明信片。

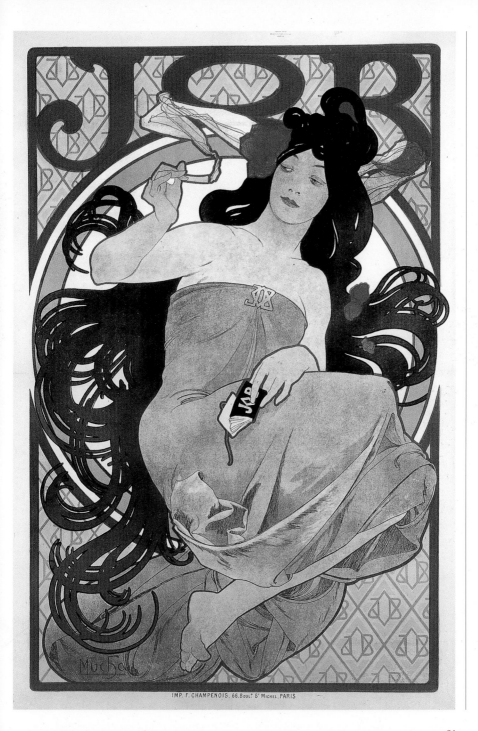

IMP. F. CHAMPENOIS, 66, Boul? S? Michel, PARIS

81

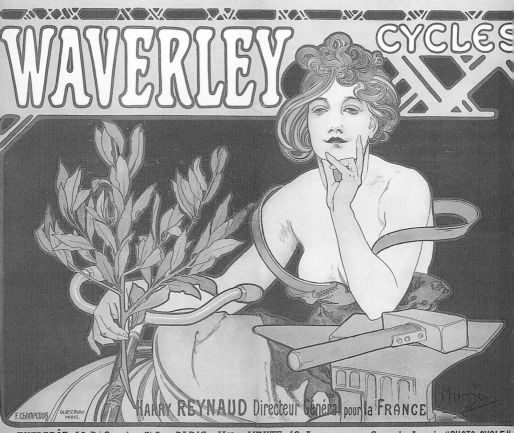

威瓦利自行車
1898年　彩色石版畫　90×115cm

是繆夏為以性能優良見長的美國產自行車
廣告海報。性能的優良是透過鐵匠舖前的
招牌、手執勝利月桂樹的女性背後所靠的
鐵床來象徵的。自行車僅可見到車把。

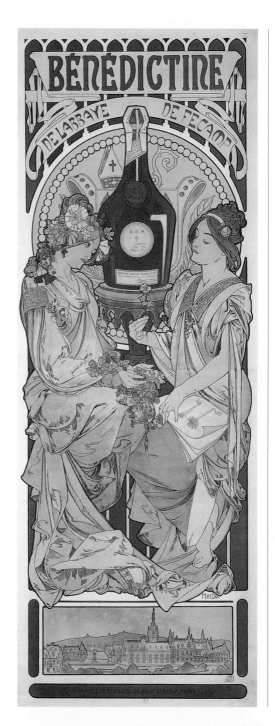

委內迪克汀酒

1898年　彩色石版畫　210×77cm

同「特拉比斯汀酒」一樣，繆夏在
畫中描繪了利久酒的原料，一種氣
味芳香的植物。客戶要求他在畫中
描繪釀造工廠所在的諾曼第坎城風
光。在「姆茲河啤酒」中拒絕了這
種要求的繆夏，這一次却接受了。
這幅海報現存量極少。

〔莫埃及香頓公司〕系列作
1899年 彩色石版畫 63×24cm

繆夏爲這家香檳公司描繪了相當多的廣告海報，這兩則廣告與爲露娜公司所製作的大不相同，給人以安謐和美好的印象。

「莫埃及香頓公司」創設於1743年，至今仍是世界上極出色的上等香檳酒釀造廠。繆夏爲該公司設計了一系列成組成套的產品目錄、明信片、海報、廣告單等。他在此兩個介紹不同種香檳酒時，以不同典型的女郎形象及構圖來做區隔。

白星香檳

畫中表現了一位優雅女子，在純白的鮮花包圍下，正在採摘葡萄。

「白星香檳」屬淡酒，因此繆夏以活潑俏麗的金髮粉紅衣裙女孩爲代表，她微露香肩，頭別鮮花，捲髮與其身後的葡萄藤葉及滿地的白花相互輝映、交纏環繞，予人輕靈曼妙之感。

格蘭・克雷曼・果石龍籾酒

描繪了一位手握景泰藍酒杯的拜占庭風情的女王以作象徵。

這位雍容華貴、成熟的黑髮美女，象徵無甜味的果石龍籾酒。她的高領長袍綴飾許多紋彩與珠寶，厚重而又豪華，並配以古典象徵圖樣。

繆夏巨細靡遺地描繪寫實細膩的質感，甚至裙襬布紋的皺摺、陰影，巧妙和諧地融合真實與想像的特質，正是使繆夏成為當時最受歡迎的海報藝術家的主因。

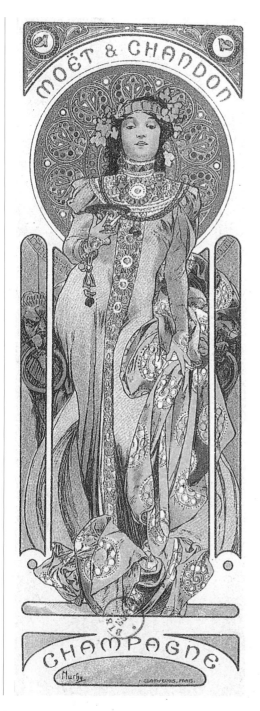

莫埃及香頓公司香檳廣告牌
1901年　彩色石版畫　14×9cm

這是一個廣告用的系列作品，由
10種不同的圖案構成。在該公司
的委託下，繆夏還為其繪製了用
於菜單封面的系列作品。

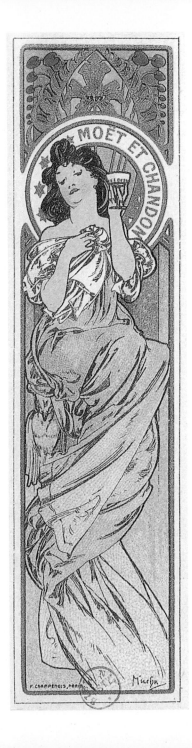

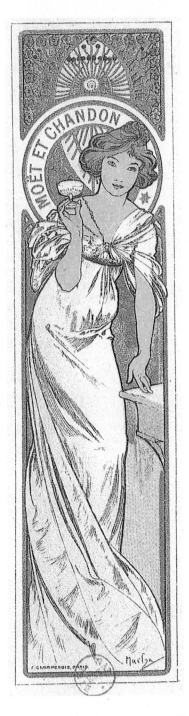

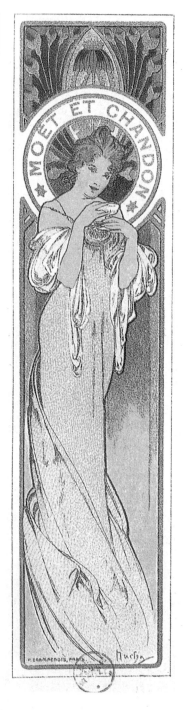
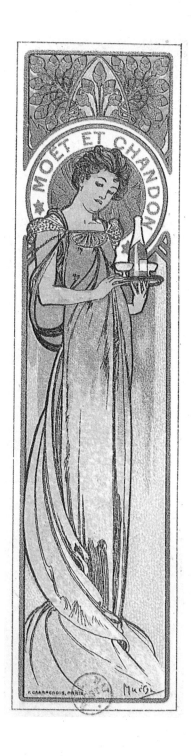

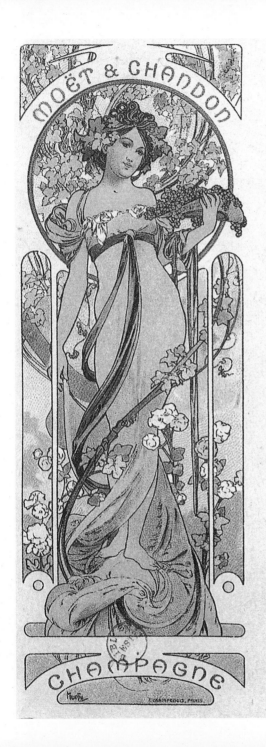

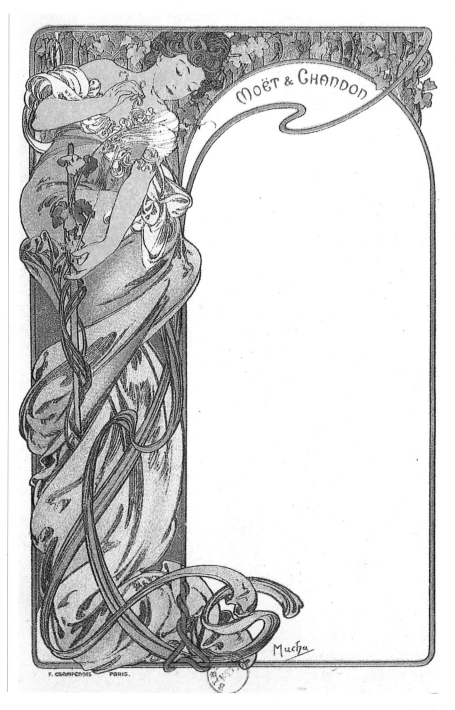

MOËT & CHANDON

Mucha

F. CHAMPENOIS PARIS.

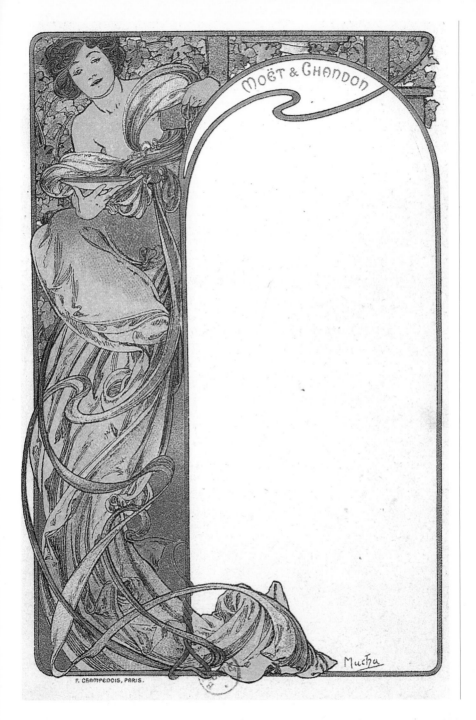

MOËT & CHANDON

F. CHAMPENOIS, PARIS.

Mucha

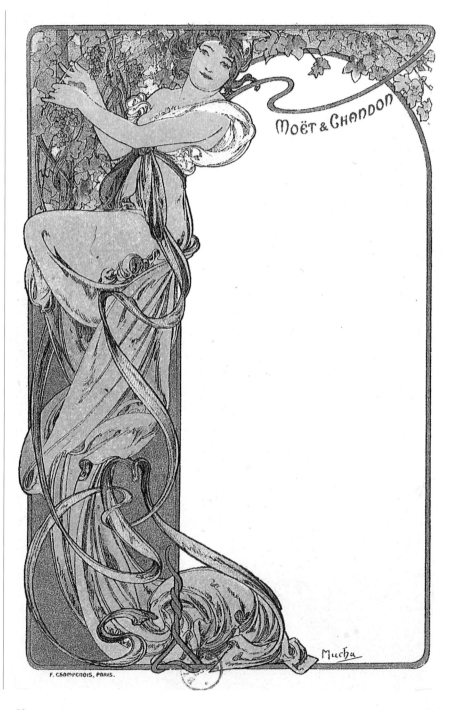

MOËT & CHANDON

F. CHAMPENOIS, PARIS.

Mucha

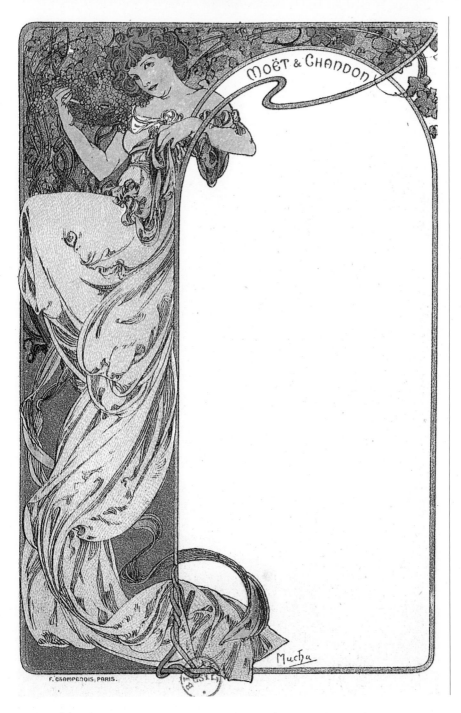

MOËT & CHANDON

Mucha

93

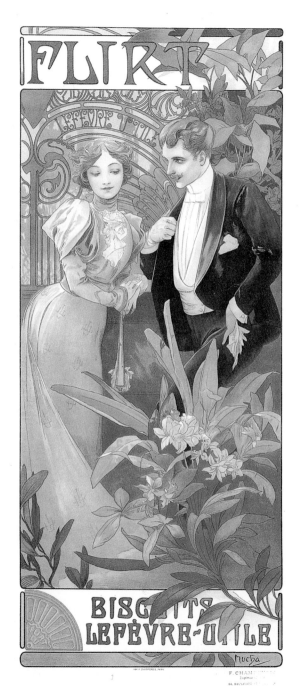

盧費夫・尤迪爾餅乾廣告
1900年 彩色石版畫 64×30cm

繆夏爲盧費夫・尤迪爾餅
乾公司（Lefèvre-Utile）所
製作的餅乾廣告多表現爲
風情畫，而淡化了其中的
商業氣息。此則海報也不
例外，以冬日的庭園爲背
景，描繪了一對高雅的夫
婦。基底色調與畫面下方
的扇形薄餅遙相呼應。

　盧費夫・尤迪爾的公司
名稱點綴金色柵欄的裝飾
性主題，而且，畫面中夫
人的衣裙綴滿了由公司名
稱的第一個字母L與U構成
的圖案。

喬斯・翠勒酒品廣告
1907年　彩色石版畫　37.5×32.4cm

95

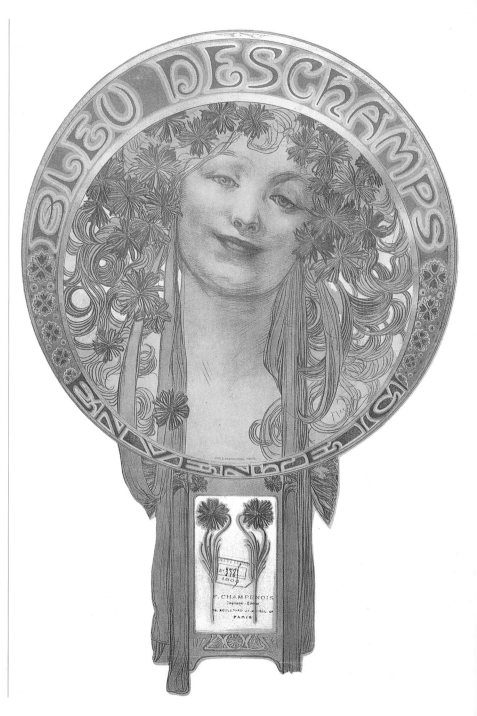

「史提拉唱機」設計圖
1897年　黑色墨水・鉛筆　60×41.2cm

布魯・德尚螢光染料
1903年　彩色石版畫　49×33cm

是繆夏所繪製的海報中最奇特的一則。
「布魯・德尚」是一種添加在洗衣粉中的
添加劑，能夠使衣物洗滌得更加潔白，一
般以球形出售。繆夏爲這個產品還畫過另
一幅更爲寫實的海報。但此則海報僅限於
表現了產品的形狀、色調，以及主婦在使
用後那種滿意的微笑。

　　這則罕見、不耐久藏、小巧玲瓏的海報
用於懸掛於店內。

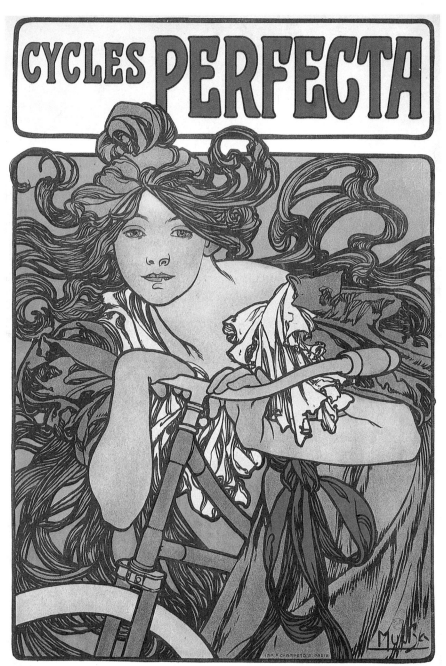

帕弗克特自行車

1902年　彩色石版畫　52×35cm

繆夏為英國產的自行車所製作的廣告。對繆夏而言，重要的不是描繪自行車本身，而是暗示自行車的性能。他在畫面上所表現的僅僅是自行車曲線的一部分，而且還是被迎風飄揚的捲髮所遮擋的。

　繆夏不注重描繪自行車的機械功能或樣貌，而是這名少女騎乘它後的自由舒適、快意酣暢感。她的衣裙及滿頭金髮好像仍沈浸其中而充滿飄動飛躍的態勢，尤其是那充滿整個背景，如藤蔓般翻捲跳動的捲髮，好像有其生命般地四處伸展。

　這幅海報是典型的繆夏「雅諾婆風」裝飾作品，那濃密、粗細多變而又有力的線條，顯示出他是用畫筆刷出的，而不是石版蠟筆畫的。

　此處展出的版本是室內用廣告中尺寸最小的一種。

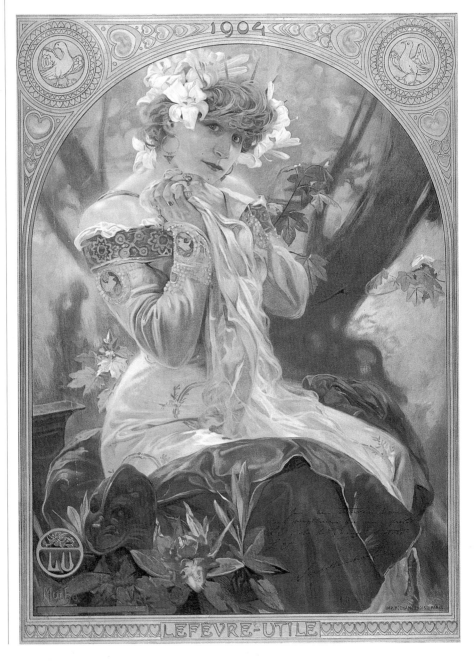

波斯尼亞餐館菜單設計
1899年　彩色石版畫

盧費夫·尤迪爾（莎拉·貝爾娜）
1903年　彩色石版畫　70×51cm

盧費夫·尤迪爾餅乾公司曾委託許多畫家
製作名人肖像畫，而且畫中有名人親筆書
寫的一段話。這幅以金色線條勾勒輪廓的
莎拉·貝爾娜肖像，作於1895年她演出「遠
方的公主」一劇時。畫面左下方有一個
圓，圓中填寫的正是該公司名稱的開頭字
母L和U。

　　畫面右下方寫有這位女演員親筆書寫的
一段話：「我最喜歡精巧的LU海報。」並
附有簽名。

　　此處所繪製的畫作，與繆夏通常的海報
相當迥異。整個人物都極為寫實，色彩也
更為鮮艷。原因是這是現藏於瑞士的那則
海報的仿製品。繆夏的同題材畫作，除此
外還有一幅。

櫻草花與翎毛
1899-1900年　彩色石版畫　各75.5×29cm

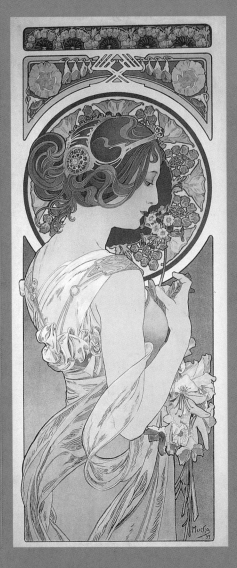
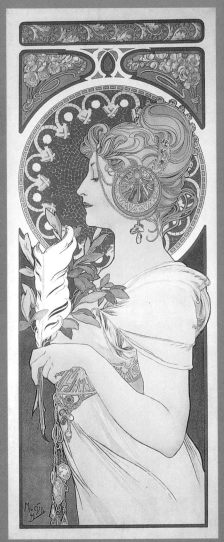

裝飾用版畫

ESTAMPES DECORATIVES

DECORATIVE PRINTS

〔四季〕系列作

1896年　彩色石版畫　104×54cm

繆夏曾多次描繪過同題材的系列作，這是其中的第一次。

裝飾版畫常成一系列發行，反映了對象徵的擬人化（如把「春」當成一少女）的普遍受歡迎程度。在石版畫技術日益進步的十九世紀末期，益發刺激大量發行。

繆夏在他初嘗成功之時的第一年1896年即開始他以「四季」爲主題的第一個系列版畫創作。他運用他在莎拉‧貝爾娜海報中的原則，來創作這些裝飾版畫。然而，和之前的戲劇海報成對比的，是這些女性像置身於四季中各自不同的鄉郊景致，以突顯每一個不同季節的特殊景色。

繆夏那時的風格是以若有所思、略帶憂鬱的少女，以強烈、戲劇化的立姿，及飄旋、下垂、半掩姣好身軀的長袍衣裙，在粗獷富裝飾性的線條勾勒美麗少女身軀，在衣裙的遮遮掩掩中，益顯曼妙風情。這期間的繆夏作品，以其確實及內在秩序的力量著稱。

這1896年的「四季」系列，是繆夏最受歡迎的系列之一，已知有五種不同版本。出版者費城的凱特里諾斯（Ketterlinus of Philadelphia）以此系列畫作當作1898年的月曆。

人們對於這塊由四幅畫拼成的裝飾版畫好評如潮。甚至有一位業者聲稱：「無論是做成了捲紙狀、還是裱貼在額匾上、屛風上，統統都接受訂貨。」送到百人沙龍參展的，是四幅屛風狀的作品。

春

在宣傳用的內容
樣本中曾寫道：
「通過一位長著
長春花色眼睛的
女子合著金色豎
琴，謳歌即將到
來的萬草萌芽，
來表現春天。」

　在此幅畫中，
「春」已化身為
一位頭戴花冠的
美麗仙女，金髮
飄垂幾乎過膝，
在她身後是一棵
開滿了鮮花的大
樹。她的雙手輕
輕撥弄著用彎曲
的樹枝與金髮做
成的豎琴，引來
四五隻鳥兒停駐
聆聽。那美少女
似也正合著琴音
而凌波微步，飄
逸薄紗也跟著靈
動起來，與開滿
花的枝枒共舞。

　繆夏是位有才
能的音樂家，每
次當他捕捉音樂
入畫時，總顯得
格外熱衷。

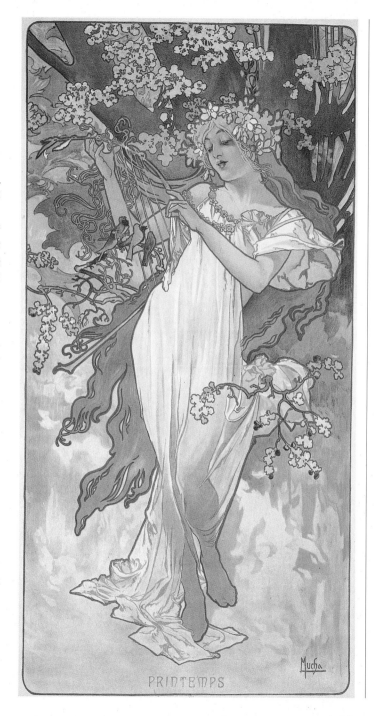

PRINTEMPS

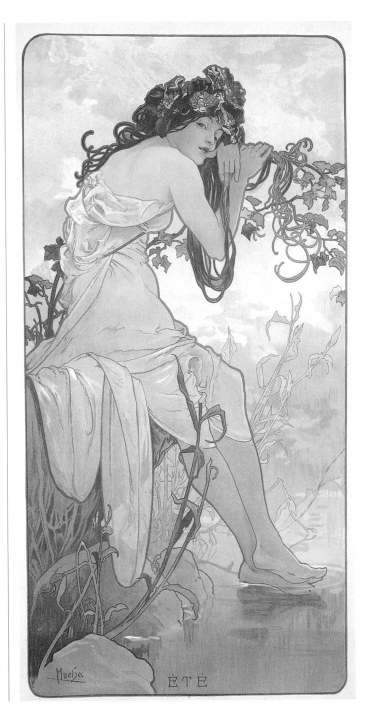

夏

戴罌粟花冠的女郎在水邊遊憩。

　在這四幅「四季」擬人畫中，以「夏」這位豐美成熟婦女最性感嫵媚了，尤其是她頭上戴的大紅罌粟花，及露背、裸腳的挑逗體態，在慵懶悠閒中回眸一望，手指頭擺弄著紅唇的模樣，最能令人挑起熱情如火的夏日情懷。

　火紅罌粟花、嬌柔攀旋的葡萄藤，及棲息岩石邊泡水、玩水的情景，都巧妙地點出了時值盛夏季節。那女郎豐胸圓背，應是繆夏家鄉南莫拉威的斯拉夫姑娘。

　水中倒影反射出陽光及夏天的炎熱氣息。

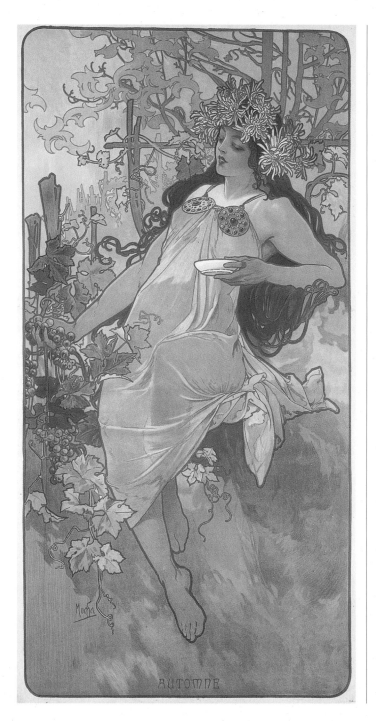

秋

繆夏使用的是採
摘葡萄這一古典
題材,頭部覆蓋
著菊花。

　象徵「秋」的
成熟美女有一頭
濃密飄垂的深紅
色長髮,與白菊
花冠相輝映。紫
色成熟的葡萄與
背景的樹影與岩
石影像都顯出秋
天的色彩,些微
帶有一絲冬天即
將來臨的蕭瑟、
憂鬱色調。但是
葡萄與女性像的
成熟圓潤,也都
透露了這是個豐
收的季節,呈顯
秋詩篇篇的浪漫
景致。

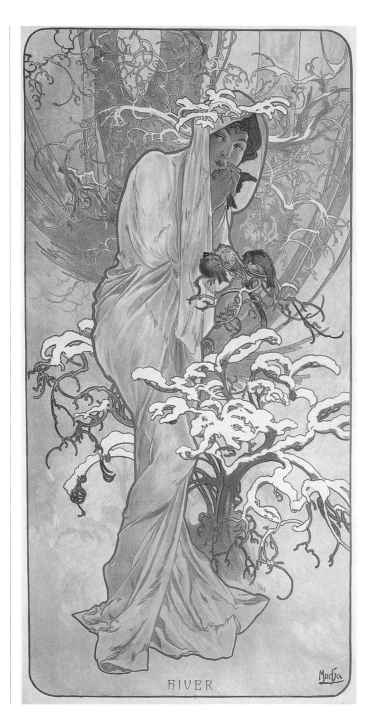

RIVER

冬

「出現在該系列
作最後一部分的
此畫，有著嶄新
的獨創性，恐怕
是四幅作品中表
現力最豐富的一
幅。撇開配色之
巧妙不說，恐怕
是受了日本風格
的影響才畫成這
樣的。」（德格
隆，「羅浮‧國
際收藏家」雜
誌，1897年10月
15日）

　樹枝上覆蓋著
白雪，三隻鳥兒
瑟縮地立在枝頭
上。在漫天冰雪
中，象徵著「冬
天」冰雪純潔的
美女，全身裹著
淺綠色，如冰塊
般晶瑩剔透的袍
服，正呼著熱氣
溫暖抱在手中的
鳥兒。

　繆夏格式化的
將冬景用冰雪覆
蓋枝枒來表現，
顯然是受日本傳
統木刻版畫的影
響。整幅畫的色
調契合主題冬天
所予人純淨、通
透及潔白感。

「祖父母的歌謠」封面
1897年　彩色石版畫　33×25cm

四季

1897年　彩色石版畫　43×60cm

由於1896年製作的系列作「四季」大獲成功，1897年，繆夏不得不描繪同題材的第二部作品。新作品亦由四幅構成，風格更加充滿了動感。

此處所展示的小尺寸版本，將四季集中印製在一張紙上，曾用於馬遜巧克力與墨西哥巧克力的月曆廣告，四季都曾分別製成明信片。

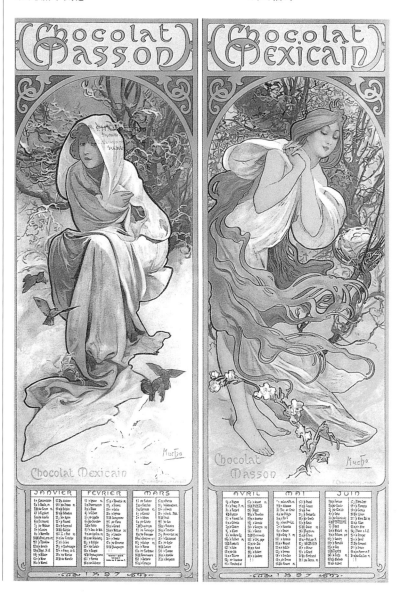

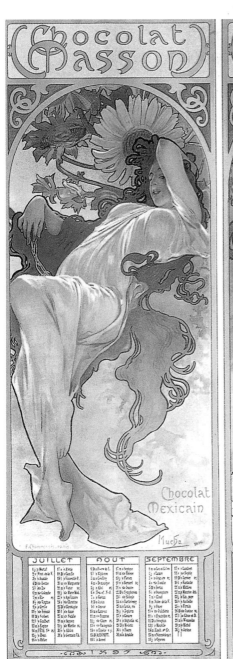

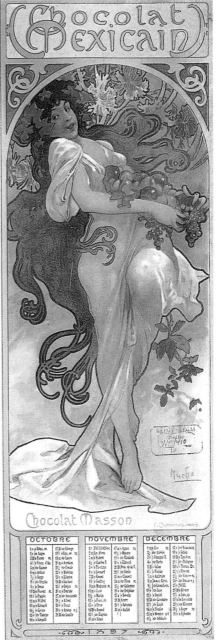

111

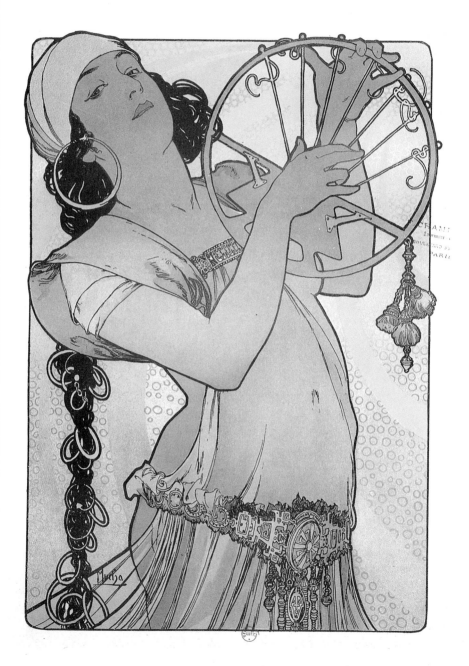

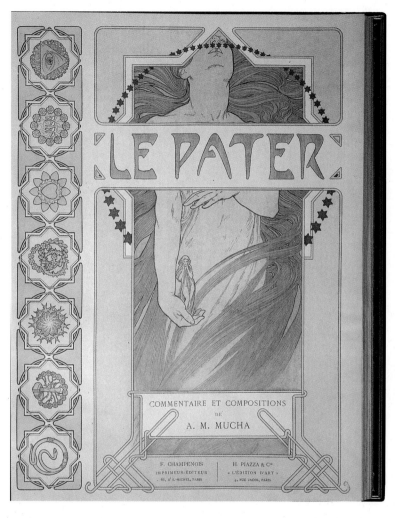

帕特爾出版「繆夏繪本」
1899年　繪圖集　33×25cm

莎樂美
1897年　彩色石版畫　40×20cm

這一石版畫作於「現代版畫」雜誌第二期
出版發行之際，該雜誌旨在增強人們對版
畫的興趣，活躍版畫事業。

取材於聖經題材的「莎樂美」（「新約
聖經」馬可福音書第5章第22節），當時

象徵派文學和美術中都極爲流行。繆夏沒
有選取戲劇性場面，而選擇描繪了莎樂美
在希律王面前跳舞的情景，因爲這與他一
貫的主題相吻合。

畫面下方有「現代版畫」浮雕箋印。

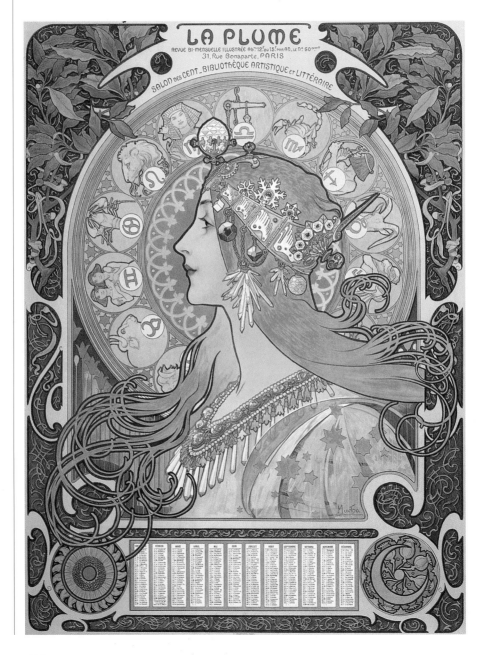

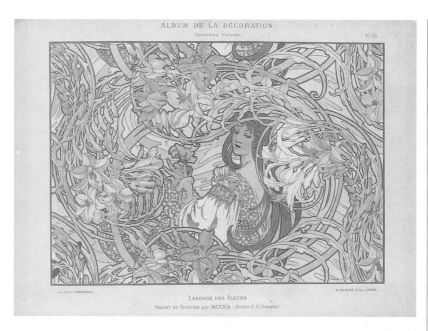

ALBUM DE LA DÉCORATION.
Deuxième Volume
Pl.35.

LANGAGE DES FLEURS
PROJET DE TENTURE par MUCHA (Atelier C.G.FORRER)

花語
1900年　彩色石版畫　22.3×29.8cm

黃道十二宮
1896年　彩色石版畫　66×48cm

這一石版畫當初是爲香普諾瓦印刷出版社的月曆而繪製的。而後來買下它的版權並廣爲推銷的，却是「拉‧普柳姆」雜誌總編。此處展出的正是這一版本，又稱「拉‧普柳姆」。

這位頭戴拜占庭風格豪華王冠狀髮飾的女子，側臉美麗，廣受歡迎，因此，此畫至少已被製作成九個版本。而作爲裝飾部分的黃道十二宮圖像，則堪稱繆夏作品中描繪得最爲細緻的。

這幅裝飾石版畫是繆夏最常被廣泛採用的設計之一，曾分別被當作1897、1898及1901年的月曆圖，甚至連英國的化妝品廣告都採用此設計畫。

這幅版畫構圖之所以得到極大的成功與好評，主要歸功於幾個因素。

首先是畫中主要女性頭像的美麗高貴，當時的人們都認爲她是位東方的公主，令人想望思慕而又遙不可及。尤其是她那漂亮的臉型，迷人的眼睛，並在她誘人的捲曲金髮上，綴飾各式美麗特別的寶石、圖案，以及胸際那串華麗的項鍊，都令人印象深刻，眞是美極了。

其次是女性像上的典型粗黑輪廓線，包括臉型、珠寶及髮型，都以黑線條勾勒再上色的格式化處理，以及畫面上方兩側以自然主義式的筆法生動逼眞地描繪葉簇，及其根鬚、枝枒的轉變、曲繞裝飾圖案等。幾種畫法的巧妙結合，極爲有趣的製造了畫中精緻絕妙的張力。

最後是他畫中構圖與色彩形成一整體的和諧流暢。顯然，這是件費力耗時，需花時間細細描畫的大工程，繆夏的細膩與耐力驚人，筆下功夫了得。

1897年他在巴黎個展獲致成功後，名利雙收的繆夏便較沒有時間從事如此細膩的描繪了，自然主義成分似乎也跟著從他的畫中消失了。

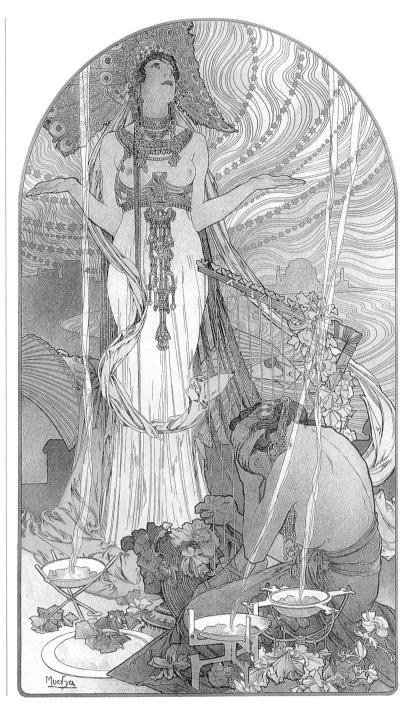

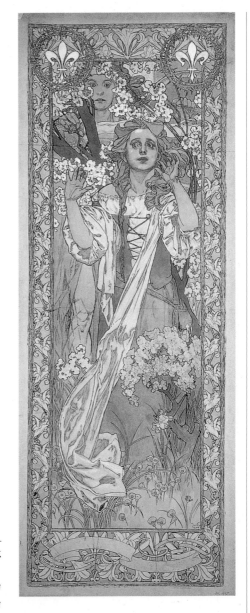

薩蘭博
1897年　彩色石版畫　37×21㎝

第一部專門免費贈送給「現代版畫」雜誌
預訂者的作品。這一石版畫中標有精選自
福樓拜小說「薩蘭博」（Salammbô）的
一段話：「奴隸抱起黑檀豎琴，雙手開始
彈奏起來。」

　　該版畫當初曾題爲「魅惑」。

　　由於此畫令人聯想到東方的香韻，後被
柯蘭化妝品公司用作宣傳海報。

　　畫面下方印有「現代版畫」的箋印。

聖女貞德
1908年　水彩・膠彩　63×23㎝

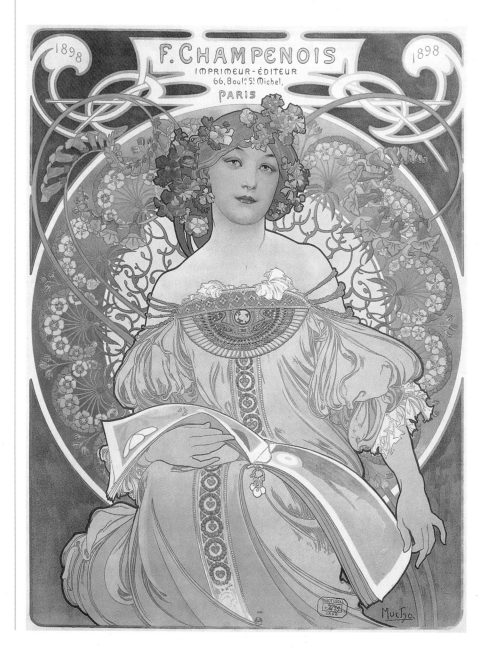

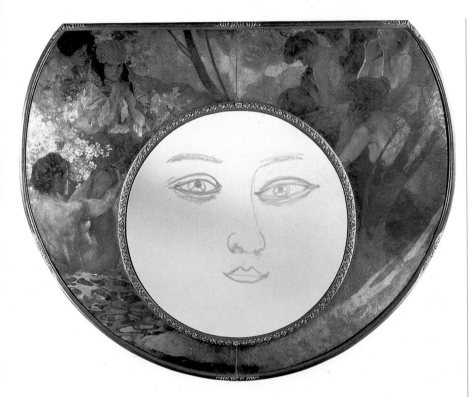

烏米洛夫的鏡子
1903年　油彩・畫布・鏡子　27×33.8cm

香普諾瓦印刷出版社
1897年　彩色石版畫　72×55cm

人物的簡潔魅力以及色彩無與倫比的細膩度，使此畫成為繆夏所有的作品中最美麗的一幅。繆夏經常使用的圓形在此畫中占據了整個背景，圓中填入的是以花為主題的裝飾物。

當初這石版畫預定專用於香普諾瓦印刷社的月曆上，後來被另製成了七種版本。那些版本在畫面上方沒有「香普諾瓦印刷出版社」的字樣，以「夢想」為題而廣為流傳。

在以「夢想」為題的版本中，色調較為協調、和諧而細緻。那夢樣的金紅髮少女頭綴花飾，穿著繡有華麗圖樣與美麗繁複褶袖的露肩長袍，手中正翻閱著書刊，顯得雍容華貴、古典優雅、氣質非凡。

繆夏一樣以粗線條輪廓線來描畫，如團扇般開展的花圈圍成一個大圓圈，形成女郎身後的一大花圈，有如孔雀開屏般把畫中美女襯托得更加高貴出眾。

〔拜占庭風頭像〕系列作
1897年　彩色石版畫　45×36cm

這兩幅側影圖形成了對稱，最初是印在一張紙上的，不久分別印刷出版。

綴滿寶石、沉甸甸的項鏈、耳環、髮飾，令人對東方世界浮想聯翩。為增添浮雕效果，繆夏將頭髮畫出了圓框邊沿。這兩幅側面像間的細微差異也頗值得玩味與注意。繆夏對髮際珠寶的設計與細膩描繪，更突顯其藝術成熟度，尤其色彩的運用得宜，更添畫中公主般的女郎們神聖不可侵犯的神秘感與東方味，進而點出主題。

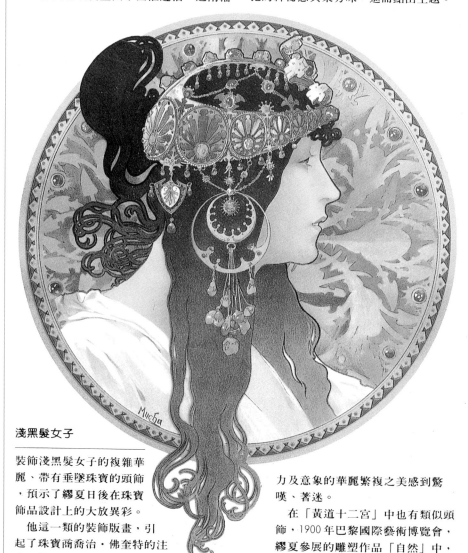

淺黑髮女子

裝飾淺黑髮女子的複雜華麗、帶有垂墜珠寶的頭飾，預示了繆夏日後在珠寶飾品設計上的大放異彩。

他這一類的裝飾版畫，引起了珠寶商喬治·佛奎特的注意，他對繆夏不受局限的想像力及意象的華麗繁複之美感到驚嘆、著迷。

在「黃道十二宮」中也有類似頭飾，1900年巴黎國際藝術博覽會，繆夏參展的雕塑作品「自然」中，也可看到類似的美麗珠寶頭飾。

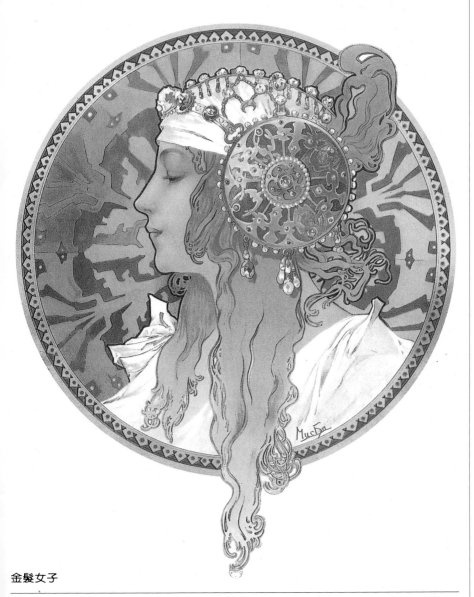

金髮女子

此畫中的金髮女子完全沈浸在自己的夢境中，她閉著眼睛似已神遊遠方。頭上戴的白頭巾上綴飾著美麗的珠寶，尤其是耳際那一大片圓金屬鑲著寶石，與翹起、捲曲的金髮相互輝映，華美又搶眼。

佛奎特這一類的珠寶飾品頗受批評家青睞，唯一引起爭論的是，這樣華麗誇張的頭飾，似乎較適合於舞台上的戲劇演出服飾配戴，而較不適合一般的巴黎女郎。

〔花〕系列作
1898年　彩色石版畫　108×44cm

由四塊版組成的這一系列作，是在1898年發售的，但它的水彩草圖（「康乃馨」與「鳶尾花」）早在1897年6月便透過百人沙龍向世人展出了。

該系列作共印刷了1000張，每張售價40法郎。緞子印刷每張售價100法郎。1898年6月15日，該系列作的豪華版印刷品即預售一空。該系列作存在形形色色的版本，有將四幅畫集中印製在一張紙上的，也有明信片以及各公司月曆。

這四幅各自以不同典型的女人來象徵四種不同的花語，且這個主題使得繆夏可以更誇張且奢侈地用很多花朵的綴飾來豐富畫面，而極少使用格式化的裝飾圖案，別有新意。

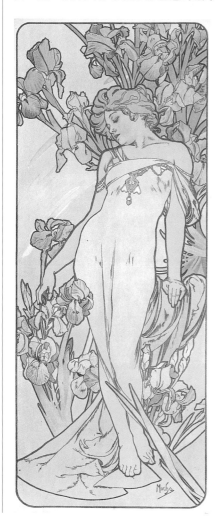

鳶尾花

鳶尾花是「雅諾婆」作品中使用最多的一種花卉。評論家德克隆曾高度評價了此畫精美的色彩，和隱約可見的日本風格，繆夏似乎受了日本風格極深的影響。

鳶尾花叢中的金髮白膚美女，以俏麗的短髮及露肩長袍挑逗人心。

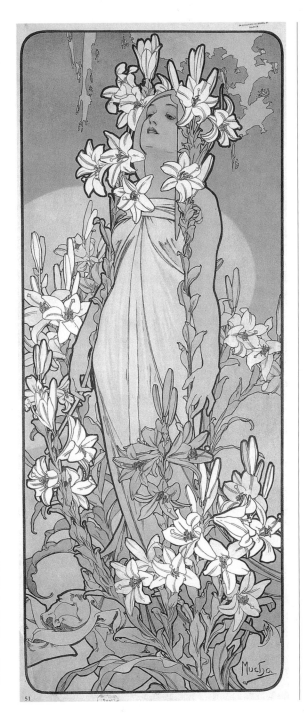

百合

百合花女郎則純潔高貴地以向
上望之姿，雙手握枝挺立於盛
開的百合花叢中，有如花仙子
般地清秀臉蛋被百合花團團圍
住，形成一種性靈之美，似高
傲、神聖、不可侵犯。

　　最令人印象深刻的，是「蕩
尾花」與「百合」，可能是因
爲繆夏自己偏愛這兩種花。

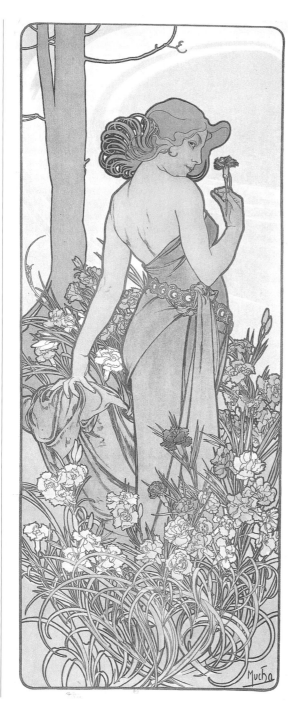

康乃馨

該主題於1899年略加修改後，重新用作威士忌白蘭地的廣告海報。

而在康乃馨花叢中回眸一笑的豐美露背女郎，一手提起裙角，另一手拿著一朵康乃馨，似在花叢中輕盈漫步其間，髮尾翻飛飄捲，如有韻律地飛舞著，女郎腰際美麗的飾帶與康乃馨枝葉的蔓生舞蹈，都增添她的浪漫與嫵媚。

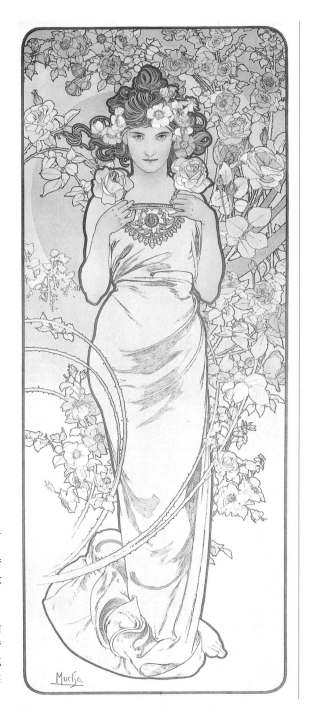

薔薇

在四幅系列花畫中，「薔薇」
少女是看起來最高傲而且孤芳
自賞的，她直挺挺地面向觀眾
而立，連髮髻都較高聳捲曲，
兩手各握著一朵大開的薔薇，
有刺枝幹穿越她的長袍，右前
方有一小簇花束，左後方則衍
生出一大片伸展至其頭上的花
葉，似令人不敢向前探觸這朵
帶刺的薔薇。

〔藝術〕系列作
1898年　彩色石版畫　57×34cm

四種藝術形式的擬人化表現，最鮮明地反映了繆夏的想像力特點。

這一系列作完成於繆夏名聲最旺時期，他必定是非常重視這系列作品，因其草圖至今仍保存完好。

這系列作仍以擬人化了的美女為中心描繪，並在其身後以半圓形圖樣，來架構整幅畫的核心。在圓環形裝飾圖樣內，則以自然景致幫襯，象徵這四種藝術形式都受到大自然的靈感啓發。畫中色調也以土黃、玫瑰紅和磚紅色為主，可看出繆夏對色調與筆觸的駕馭自如。

在此系列作即將推出前的宣傳樣本中，繆夏對自己試圖表現的事物進行了說明。

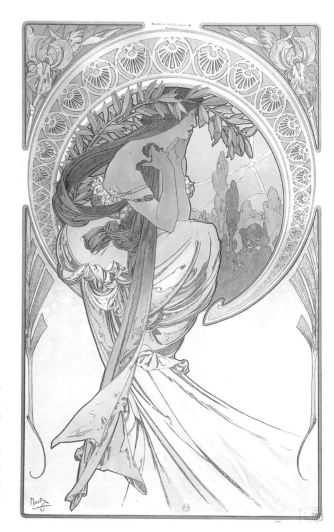

詩

「來臨的黃昏，將詩人的靈魂帶往夢中嚮往的海邊。」

長髮飄逸女郎，髮際掠過一枝月桂樹枝，點出象徵「詩」，她坐在有著星星與月亮的鄉間低頭沈思。

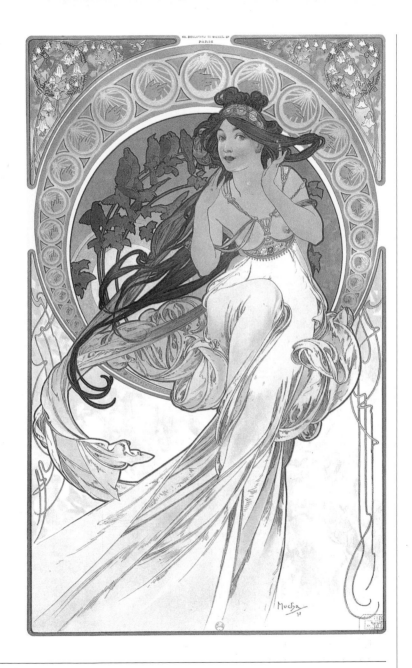

音樂

「傳到我們耳邊的，不僅僅是夜鶯音調美妙的顫音。我們也在聆聽著逝去的歲月所奏出的優美旋律。」繆夏是位多愁善感的音樂家，以此幅表現最深刻動人。「音樂」將右手貼近耳朵，專心聆聽夜鶯的鳴唱。

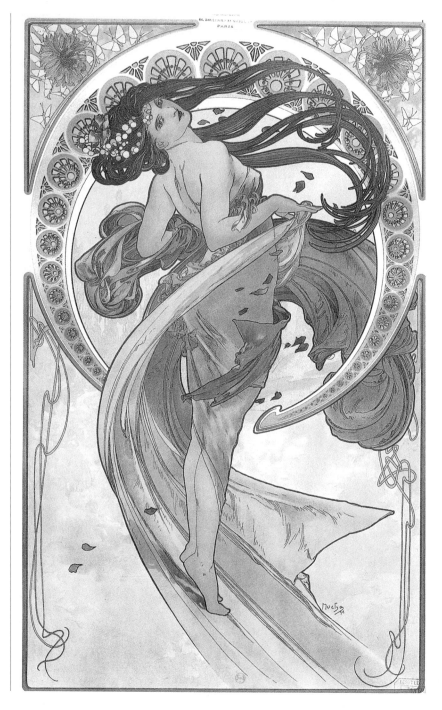

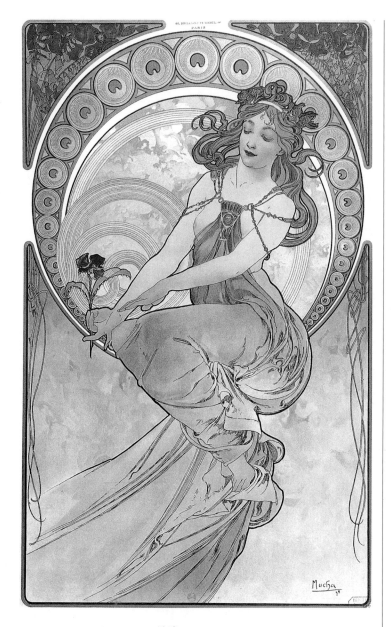

繪畫

「一滴水就像遼闊的海面，可以折射出彩
虹的色彩。」畫中少女側坐在圓框中，正
專心研究拿在右手中的美麗花朵。

舞蹈

「隨著令人沉醉的節律，衣裙搖動，長髮
飄飄，舞者在瘋狂旋轉。」

Imprimerie F. CHAMPENOIS, 66, boulevard Saint-Michel, à Paris.

LES ARTS, par MUCHA

GRANDES ESTAMPES DÉCORATIVES EN COULEURS

Mesurant 60×38 et lithographiées en 12 teintes, rehaussées d'or et d'argent.

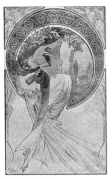 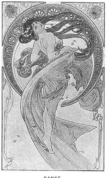 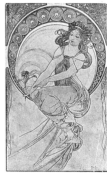

POÉSIE	MUSIQUE	DANSE	PEINTURE
L'approche du crépuscule guide l'âme poétique vers les plages idéales du rêve. A contempler l'étoile d'or qui s'est levée, là-bas, au fond du ciel, sa mélancolie longuement s'attarde dans la tristesse du jour qui décroît.	Dans l'harmonie des noirs d'été que baignent les clartés lunaires, ce n'est pas seulement les trilles mélodieux des rossignols que notre oreille entend : c'est aussi le chant joyeux — mais déjà lointain — des beaux jours passés que croit percevoir notre âme, qui se survivant.	Au rythme enivrant qui l'entraîne, et qu'accompagnent le tourbillonnement des draperies et l'envolement de la chevelure, la danseuse aux pieds légers, la tête renversée en arrière, le corps haut sur les pointes, tourne éperdument.	Toutes les radieuses couleurs de l'arc-en-ciel trouvent — comme l'Océan lui-même — dans une seule gouttelette d'eau. A la roche brillante qui les rafraîchit et les épanouit, les fleurs ne semblent-elles pas emprunter les exquises nuances du prisme dont elles sont revêtues ?

JUSTIFICATION DU TIRAGE : 1.000 exemplaires sur papier vélin, la collection de 4 Estampes . 30 fr.

50 exemplaires sur satin. — . 75 fr.

En vente à la même Imprimerie :

LES FLEURS, par A. MUCHA. 4 grands panneaux décoratifs de 1ᵐ sur 0ᵐ,42, sur papier vélin. La collection des 4 panneaux 40 fr.

Il reste quelques exemplaires sur satin à . 100 fr.

LES SAISONS, du même artiste, *sont épuisées.*

CARTES POSTALES DÉCORATIVES. 12 compositions de A. MUCHA. La collection de 12 cartes postales sous enveloppe 2 fr.

藝術

1898年　彩色石版畫　26×30cm

是系列作「藝術」的宣傳樣本，售價因印
製情況的不同而各異。例如，印製數量爲
1000張的，售價30法郎；緞子印刷的爲75
法郎。此畫還曾被製成明信片。

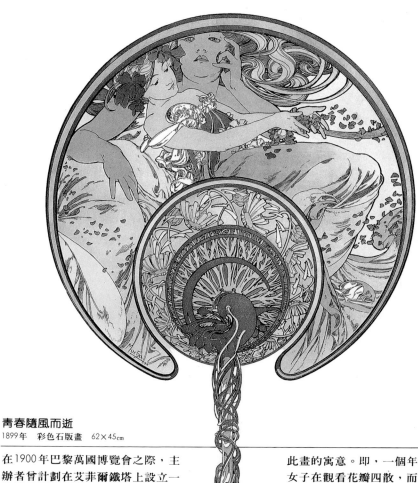

青春隨風而逝
1899年　彩色石版畫　62×45cm

在1900年巴黎萬國博覽會之際，主辦者曾計劃在艾菲爾鐵塔上設立一個陳列館。雖然這一方案最終被放棄了，繆夏却爲此策劃了若干個計劃，此畫就是準備懸掛在陳列館正面的。

爲了充分利用畫中罕見的圖形，香普諾瓦將此版畫當作爲「團扇草圖」發售。

一個更爲小型的版本還將這一富有詩意的主題標注在畫上，說明了此畫的寓意。即，一個年輕的女子在觀看花瓣四散，而一個更高更大的女子——恐怕就是命運的寓意像——則凝望著這一切。

1900年時四十歲的繆夏正經歷「青春年華已逝」的情感危機，此作或許是他有感而發所創作的。也有人認爲此作從一開始就是扇面設計畫。

〔黎明與黃昏〕系列作

1899年　彩色石版畫　60×99cm

這種橫長的版型是繆夏很少使用的。這兩幅畫與繆夏以往的作品不同，風景被表現爲明顯重要的主題。此外，繆夏還特別注意在用色上的保守處理。

此系列作每一幅均印製了1000張，一套兩張的，售價24法郎；一套一張的，售價15法郎。此外，還有緞子印刷。

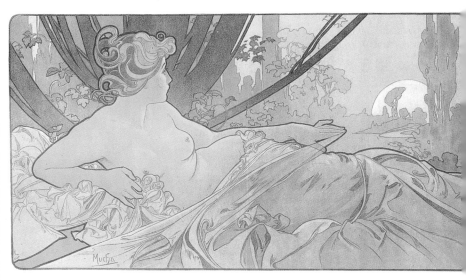

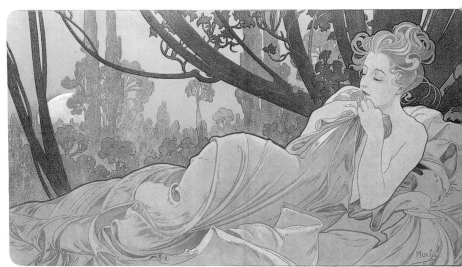

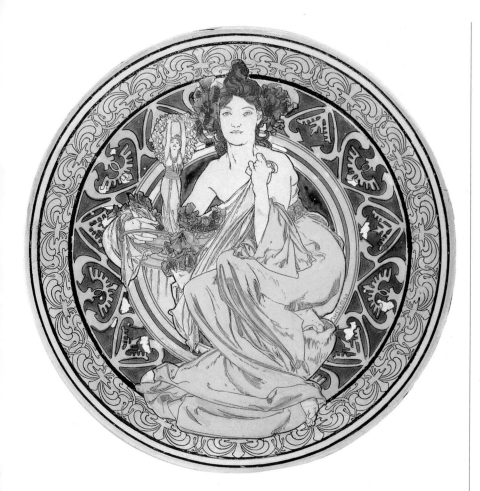

巴黎寓意像
1900年　盤畫　直徑：31cm

黎明

黎明出現在即將升起的太陽那黃綠色的光
線中。

黃昏

年輕的少女閉上雙眼，全身沐浴在夕陽橙
紅色的光芒中。

〔寶石〕系列作

1900年 彩色石版畫 110×48cm

這一組非凡的系列作，作於繆夏為一家珠寶店設計首飾之際。每一幅都畫得相當精緻。繆夏在這裡也使用了所喜歡的圓形，不過，從這時起，他對頭髮的描繪變得保守了。

在這系列中令人印象深刻的是嶄新的構圖形式，繆夏所偏愛的圓形環框在此系列中，以富象徵性的馬賽克拼貼圖案變化為主。四名分別代表各種不同寶石的女郎較成熟嫵媚，也不再強調長髮飄捲飛揚，如拉麵、髮帶般地纏綿，或如漩渦狀的翻捲。

在此，繆夏轉而將心思用於描繪每位女郎跟前的代表性植物，與其身後的女郎呈上下兩層式構圖。

而且，各寶石的美麗色澤與光彩，主宰了每幅畫面的色調，不止是植物、花朵的顏色、品種，連馬賽克圖案、衣裙袍服、髮飾，甚至眼珠的顏色等，都與其所象徵的珍貴寶石有關。

而寶石本身並不畫入畫中，且除了「紅寶石」女郎有一項鍊外，其餘三幅甚至完全不見任何寶石綴飾。

香普諾瓦還將這一系列作印製成明信片發售。

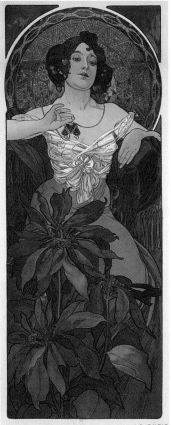

LE RUBIS

紅寶石

繆夏在此畫中描繪了一名身披披肩的西班牙女子，頭髮上綴著櫻桃。鑲嵌形圖案的圓形，其邊沿畫成了半開的紅唇。前景配有花卉圖案。

為了要將紅寶石做擬人化表現，繆夏將紅寶石的色澤轉化成為人的一些特質來表現，除了她胸前的項鍊外，她的衣袍上也有小紅圈的綴飾，髮際垂掛一些心形的櫻桃，她身前盛開的大聖誕紅及身後半開啟的紅唇馬賽克圖案。

一般人對紅寶石的紅的傳統聯想，是粗野原始的熱情。因此，繆夏將「紅寶石」描繪成煽情、富挑逗性的性感美女。

祖母綠

也許是為了向人們揭示這種
寶石不吉利的魔力吧，繆夏
將碧眼女子所靠的，畫成了
一隻恐怖的獸頭；在她的頭
頂上，一條蛇正昂首挺立，
而其它的蛇圖案則互相盤繞
在中景的鑲嵌格子中。她的
身前配置有桉樹。

在繆夏的眼中，視祖母綠
為一種神祕而且相當危險、
具威脅性的寶石，才會在此
畫中添加蛇、獸頭等來營造
神祕恐怖的氣氛。那獸頭則
是來自他家中的一把有把手
的椅子。

他的作品常受他在現實生
活中的寫生習作啟發創作靈
感。他試圖賦與存在的事物
性靈化、精神化與格式化，
並與他所觀察感知的自然之
間，謀求和諧、協調。從現
存當時啟發他創作此畫的照
片看來，可確認繆夏轉變真
實事物為藝術創作的技巧精
密而靈巧。

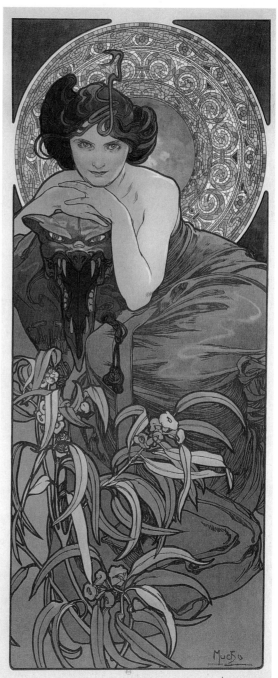

L'ÉMERAUDE

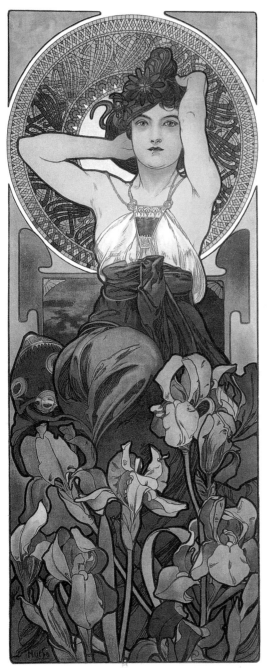

L'AMÉTHYSTE

紫水晶

畫中少女頭戴花飾，包繞在
鳶尾花叢中。

　鳶尾花是「雅諾婆」藝術
的象徵花，也令人聯想起紫
水品。畫中女郎舉起雙手撥
弄頭髮的姿態，是繆夏最喜
愛的姿勢之一，因為這樣一
來，他便可打破前額正面的
呆板安排，與身軀取得對稱
均衡，而且縮小手肘的深度
而直指向觀衆。

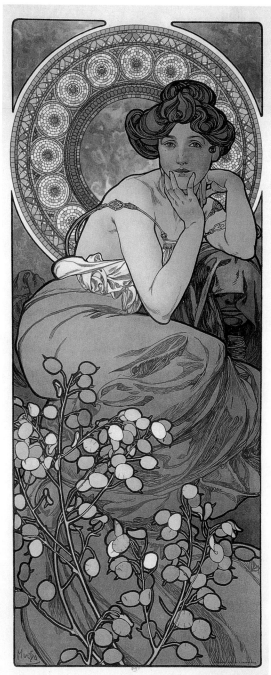

LA TOPAZE

黃玉

大理石花紋的基調，更好地
烘托了畫中的女子，她跟前
配置有花卉。

　畫面中溫暖的金黃色調，
襯出「黃玉」的主題。畫中
女郎那夢樣般的迷人眼神、
露背斜倚、雙手托頤的動人
模樣，便是繆夏對「黃玉」
的詮釋。

〔常春藤與月桂樹〕系列作

1905年　彩色石版畫　61×45cm

作為主題的植物葉配置在格式化框架中，基調為鑲嵌格子。這兩幅圓形肖像作於繆夏出版「裝飾資料集」之際。類似裝飾於佛奎特珠寶店正面的燒色玻璃。

香普諾瓦將此畫中央的圓形部分，作為器皿的裝飾性圖案，收錄在繆夏的作品目錄中，兩張一套，售價25法郎。兩幅畫均曾被製作為明信片。

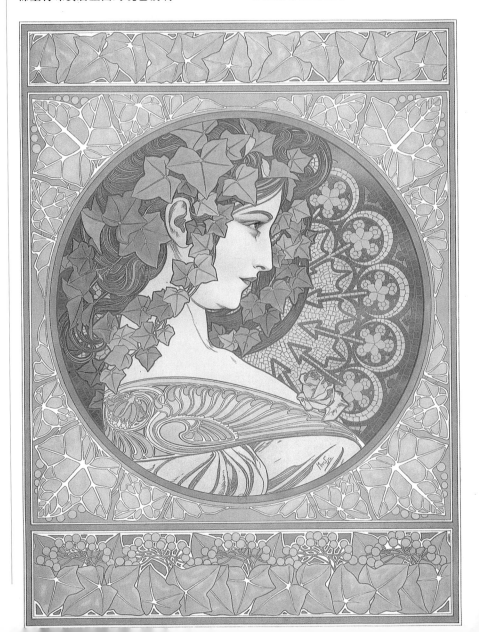

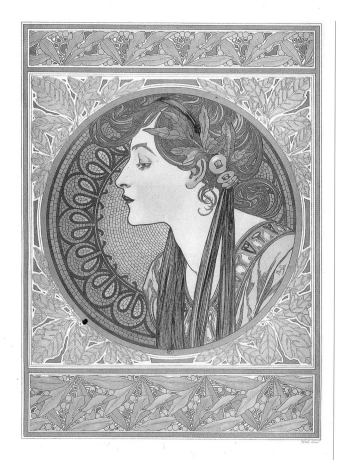

月桂樹

整幅畫呈現顯眼的銀綠色調，在圓弧形馬賽克裝飾圖樣中，是以格式化的Ｍ字母的反覆花樣爲裝飾。

這兩幅畫除了圓形畫中，兩位繆夏典型的美女模式，如拉麵般的細密捲曲長髮，髮際間各自別上所代表的樹葉，半身側面像周圍以反覆的馬賽克圖樣綴飾，連穿的衣服都加上華麗的紋樣。

更值得一提的是，除圓形側面美女頭像外，繆夏以窗格式的樹葉及果實成簇成串地綴飾，使畫面豐富、更具裝飾性及「雅諾婆」風，且形成了長方形構成。把畫面粧點的既熱鬧、繁複、紮實又更契合主題。

常春藤

這幅畫中女子可能是繆夏受舞者莉吉的靈感啓發，「常春藤」和繆夏在1901年爲她所作的舞台劇海報宣傳的舞台造形類似，而她所扮演的角色即是繆夏裝飾作品中的主題人物。

〔石南花與薊草花〕系列作

1902年　彩色石版畫　74×35cm

繆夏將這兩幅作品分別冠以畫中少女所捧
的鮮花名字予以發售。少女身著當地的民
族服裝，一為諾曼第少女，另一為布塔紐
少女。

畫面的裝飾性部分，其思路來源於布塔
紐當地民眾的節日盛裝。繆夏恐怕在滯留
當地期間，曾親眼目睹過。

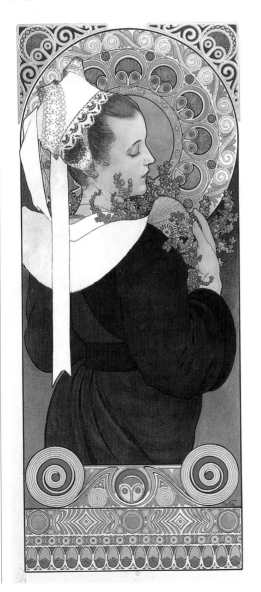

開在斷崖的石南花

在1904年的月曆用版本中，題為
「恩努本的布塔紐少女」。

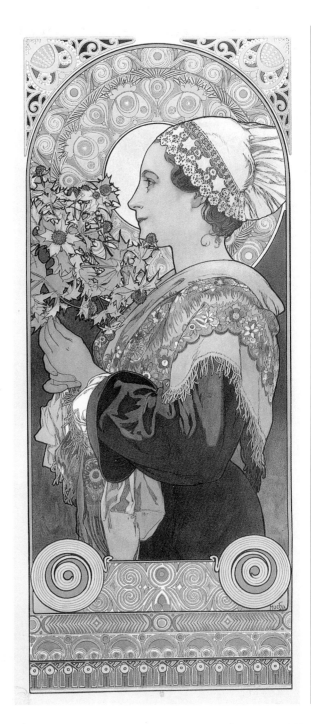

開在海邊的薊草花

在1904年的月曆版本中，
同樣是題爲「格蘭德的布
塔紐少女」。

〔月亮與星辰〕系列作
1902年　彩色石版畫　78×29cm

是繆夏最後一部裝飾性版畫系列作。透過
間接照射在人物身上的光線，表現在黑暗
中的光輝。可以說，這是種最具獨創性的
嘗試。勾勒於畫面四周的格式化花卉，則
點綴在頭部及圍巾。

1899～1902年間繆夏試圖擺脫裝飾畫家
的身分，極力想成爲藝術家—哲學家，從
事更深層、更高深、理想性繪畫創作，從
這一系列作中可看出他的蛻變與企圖。

在此系列作中，裝飾成分已壓抑到最少
的限度，飄浮在空中的女郎雖有些裸露，
卻不覺色情肉感。他謀求表現更高遠的理
想世界，透過星辰做表達，以他反覆出現
的主題——美女化身來表達。僅餘下偶爾
的黑色半身側面影或是女孩頭上的花冠、
衣袍上的綴飾褶痕等基本裝飾。

畫中放射出神祕光芒，以呈顯出黑夜中
的月光與星光，浮懸在空中的少女似在沈
思，有著如仙女般地純眞、甜美，而不具
挑逗性。值得一提的是，她們戲劇化的動
作與身影可看出繆夏自幼所傳承的巴洛克
畫風影響。較像是插畫而不像他之前的裝
飾版畫。

封面

是繆夏的現存作品中非常珍貴的樣本，顯
示了石版畫是以何種方法進行銷售的。此
外，通過這一封面還可以了解到，一般被
人稱爲「星辰」的這一系列作，實際上題
爲「月亮與星辰」。

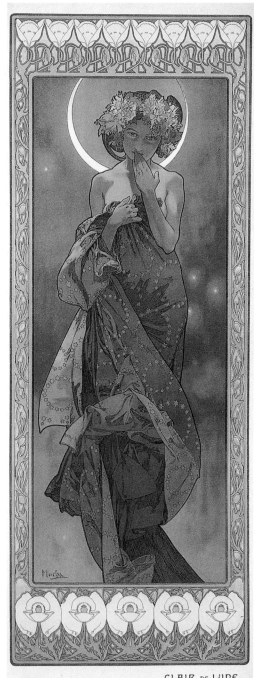

CLAIR DE LUNE

月光

在頭戴芥子花冠的少女背後,閃
耀著上弦月的光芒。她的手遮住
嘴唇,不僅意味著靜默,也象徵
她的純真、驚訝、害羞。她的裙
袍綴飾著星星串成的圓圈。

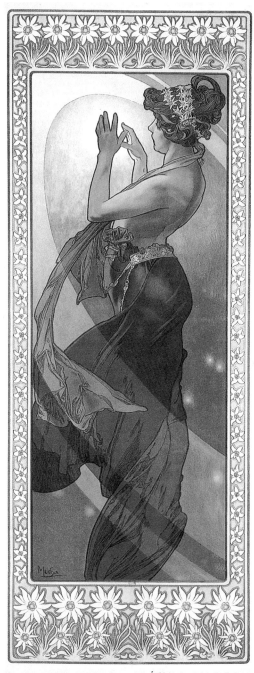

ÉTOILE POLAIRE

北極星

通過在寒冷地帶的雪花來象徵北
極星，周圍包繞著許多星座。她
舉起雙手想遮住畫中那道如拋物
線般的光芒，與脖子上的紅披巾
形成色彩上的對比。

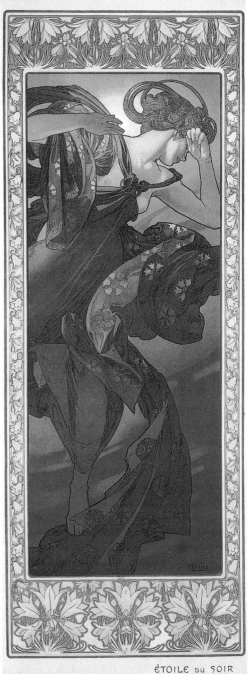

ÉTOILE DU SOIR

星

背景上還殘留著夕陽的餘暉。她
用手遮住眼睛,動作上的大翻轉
使她的軀體已超出畫框。下面激
起一陣紅色灰塵,她轉頭側身的
動作在此畫中被誇大表現,衣裙
翻飛飄懸。

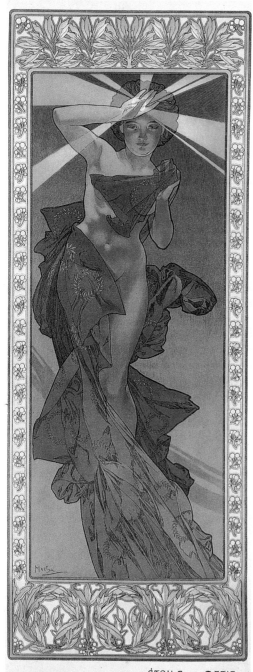

ÉTOILE ᴅᴜ ᴍᴀᴛɪɴ

啓明星

夜的面紗在逐漸揭開,周圍包繞
著月桂樹。

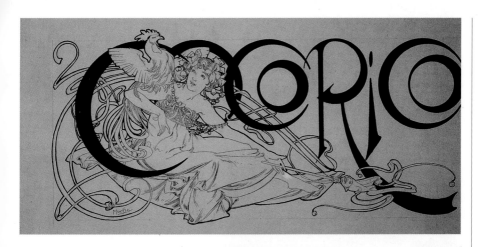

「喔喔」雜誌標題頁設計
1898年　鉛筆・鋼筆・墨　47.3×62.9cm

「裝飾資料集」圖29
1902年　彩色石版畫　46×32.5cm

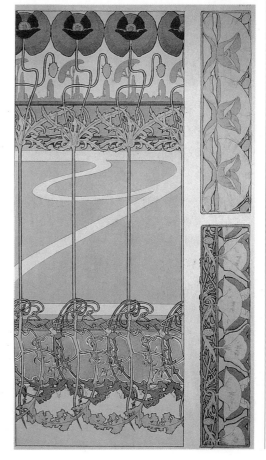

「喔喔」雜誌封面
1899年　彩色石版畫　29×23cm

雙月刊雜誌「喔喔」旨在成爲「最具藝術性，最具文學性，風趣幽默的雜誌」。1899年2月15日，在具有金屬光澤的封面上採用此畫。儘管每期的封面都各有不同，但由於該雜誌的名稱因公雞的鳴叫聲而來，因此都是通過種種方式表現這一點。

繆夏描繪的女子正在傾聽遠方的聲音，這正是系列作「藝術」中的動作。

此畫於第二年彩印爲明信片。

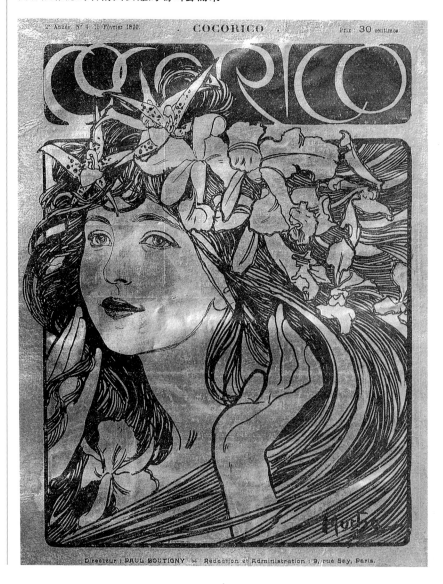

「照相術」雜誌封面
1899年　單色石版畫　46×33cm

用於 1899 年 7 月該雜誌創刊號。繆夏在自
己的畫室已使用相機多年。此畫以黑白構

圖描繪了花卉，似乎寓意著太陽光線。

〔十二個月〕系列作

1900年　彩色石版畫　各9×14cm

這是由香普諾瓦出版、由繆夏繪製的同名系列作中的第四部，也是每個月份的完成效果最為整齊的一部。

原畫是繆夏為雜誌「文學性繪畫的十二個月」，1899年全年十二期封面所繪製，後經香普諾瓦製成彩色版，重現了圓形肖像。

多個版本的存在證明了此作品廣受歡迎的程度，甚至還存在俄語版本。甚至有一個版本在每個月份的作品中標上了弗朗索瓦‧科佩的詩。

雖然依舊是繆夏式典型美少女的圓形畫格式化表現，但他為求不同樣貌的呈現而煞費苦心。不止是襯景的配置要符合該月份特點，為能點出主題，他對每一位不同月份女郎的描繪更是用心，當然少不了他招牌的裙襬飛揚。

值得一提的是，繆夏特別用心於畫中人物的動態刻畫，各種不同的動作、姿勢，都帶動了畫中的動勢與活力，似乎為她們注入了生氣。也加強了臉部表情的細膩描繪，於是風情萬種的美女應運而生。

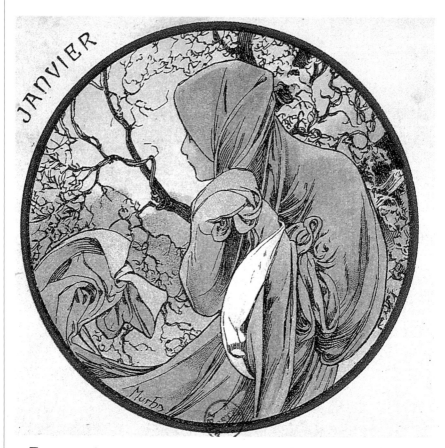

一月

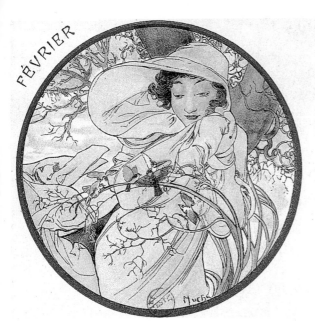

二月

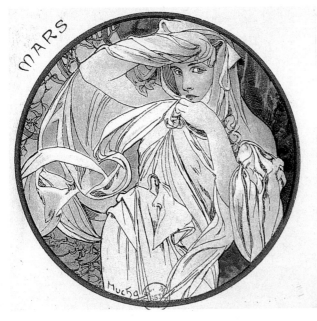

三月

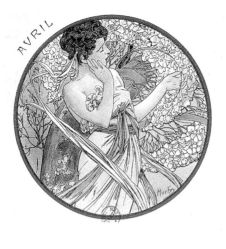

四月

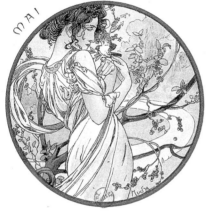

五月

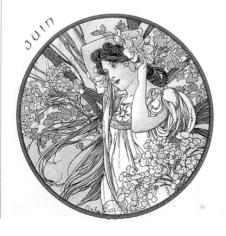

六月

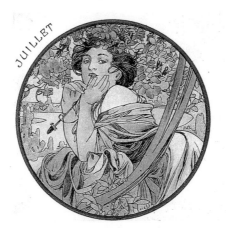

七月

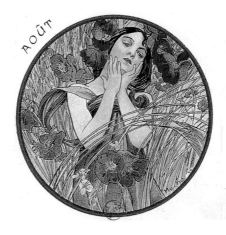

八月

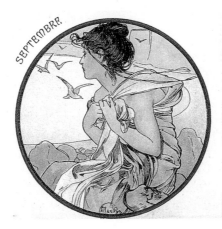

九月

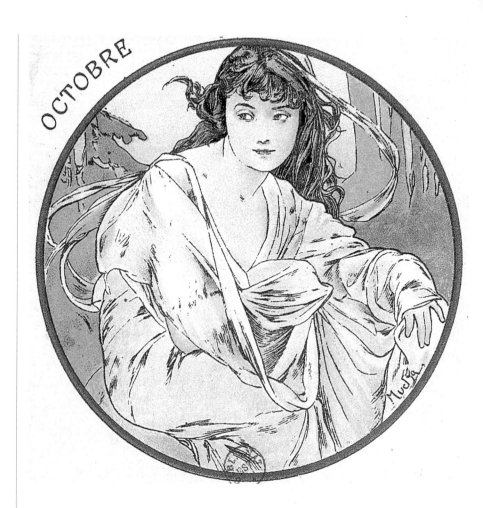

十月

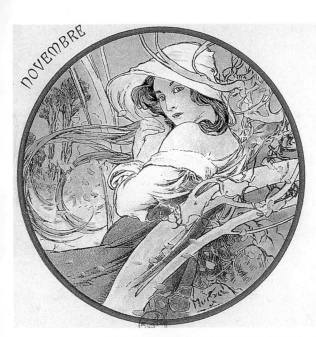

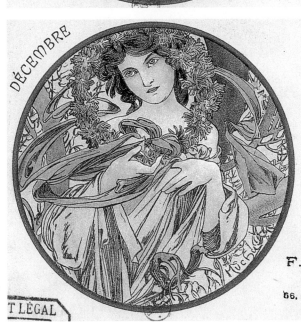

十一月

十二月

走入名畫世界 ⑯

繆 夏

德雷恩著

執行編輯◉ 龐靜平

法律顧問◉ 北辰著作權事務所
　　　◉ 蕭雄淋律師

發 行 人◉ 何恭上
發 行 所◉ 藝術圖書公司

地　　址◉ 台北市羅斯福路3段283巷18號
電　　話◉ (02)2362-0578 · (02)2362-9769
傳　　眞◉ (02)2362-3594
郵　　撥◉ 郵政劃撥 0017620-0 號帳戶

南部分社◉ 台南市西門路1段223巷10弄26號
電　　話◉ (06)261-7268
傳　　眞◉ (06)263-7698

中部分社◉ 台中縣潭子鄉大豐路3段186巷6弄35號
電　　話◉ (04)534-0234
傳　　眞◉ (04)533-1186

登 記 證◉ 行政院新聞局台業字第 1035 號

定　　價◉ 280 元

初　　版◉ 1999年10月30日

ISBN　957-672-310-8

國家圖書館出版品預行編目資料

繆夏／德雷恩著. --初版. --臺北市：藝術
圖書，1999 ［民88］
　　面；　　公分. --(走入名畫世界；16)

ISBN 957-672-310-8 （平裝）

1. 繆夏 （Mucha, Alphonse, 1860-1939） -作品評論
2. 藝術家-法國-傳記

940.9942　　　　　　　　　　　　　88015113